高职高专艺术设计类专业
"十三五"规划教材

Art Design

Introduction to
Design

设计概论

李晓东　主　编

轩一心　逯笑林　韩　喆　副主编

化学工业出版社

·北京·

设计概论是设计师和设计专业学习者的入门指南。

本书主要讲述了艺术源流、风格和发展规律等内容，具体包括：设计以人为本、专业分类的由来、设计发展史、怎样开展设计、优秀的设计师和未来设计的发展等六个章节的内容。通过对本书的学习，读者能够了解设计艺术的内涵和外延、特征和本质、源流和趋势、演变和脉络等内容。

本书适合于普通高校艺术设计专业师生学习使用，也适合于其他专业师生以及艺术爱好者阅读参考。

图书在版编目（CIP）数据

设计概论/李晓东主编． —北京：化学工业出版社，2018.4（2022.1 重印）

高职高专艺术设计类专业"十三五"规划教材

ISBN 978-7-122-31588-5

Ⅰ．①设…　Ⅱ．①李…　Ⅲ．①艺术-设计-高等职业教育-教材　Ⅳ．①J06

中国版本图书馆CIP数据核字（2018）第038011号

责任编辑：李彦玲　　　　　　　　　　　文字编辑：张　阳
责任校对：宋　夏　　　　　　　　　　　装帧设计：王晓宇

出版发行：化学工业出版社（北京市东城区青年湖南街13号　邮政编码100011）
印　　装：涿州市般润文化传播有限公司
787mm×1092mm　1/16　印张7½　字数197千字　2022年1月北京第1版第2次印刷

购书咨询：010-64518888　　　　　　　　售后服务：010-64518899
网　　址：http://www.cip.com.cn
凡购买本书，如有缺损质量问题，本社销售中心负责调换。

定　　价：32.00元

前言
Foreword

艺术设计是一门综合性的学科门类，是社会经济高速发展中科学、经济、人文相结合的产物。设计概论是设计师和设计专业学生的入门指南，也是一门引导学生进行理性思考的设计理论基础课。通过对该门课程的学习，可以使学生对艺术设计专业有一个整体的认识，为以后的专业实践打下良好的基础。

本书以设计艺术的原理、本质、创作规律和发展趋势为主线，着重于对设计艺术的源泉、思想、观念的解读，从其本源入手，以达到对设计艺术本质的理性认识。书中将学术性、知识性、趣味性融于一体，全面、系统地反映了设计概论的有关知识，内容新颖、信息量大，有助于读者对知识的掌握和运用，特别是对于读者了解设计艺术的内涵和外延、特征和本质、源流和趋势、演变和脉络都具有很好的帮助作用，也使得读者在设计艺术的天地里得到美的享受，进而陶冶情操、美化心灵，提升精神境界，增强人文素质。另外，本书从理论和实例的选择上都更加注重捕捉最适用和最前沿案例，以期更加具有针对性和实用性，同时也尽量强化高等职业教育的实训练习环节，章节后设有不同形式的案例与实训任务。

本书由李晓东主编，轩一心、逯笑林、韩喆副主编，陈文月、孙毛宁、郑文钰、陈楠、李宛苁参编。在此，要特别感谢诸多艺术设计界前辈和同仁在设计概论方面的理论探讨与研究，同时，我们很庆幸身处于网络时代，拥有便利的资源共享条件，相关专业艺术设计网站的信息资源平台和优秀

案例为我们提供了更多有针对性的图片资料。书中引用的部分图片和文字在相关位置作了注明，另有部分图片和文字未及时标注的请相关的设计者予以指正，我们将在再版时及时更正。在此，对各位一并表示诚挚的感谢！

　　设计概论内容涉及面广，知识量大，加上编写时间紧迫，书中不足和疏漏之处在所难免，希望有关专家学者和广大读者给予批评指正，并呈请提出宝贵意见。

编　者
2018年1月

课程教学体系及要求

1.任务、性质及目标

通过本课程的学习，使学生了解设计的含义，理解设计的本质，掌握设计的基本理论知识，认识设计的规律与基本特征，能够"从设计中来，到设计中去"，实现理论和实践的统一。同时，指导学生学习现代设计的方法与技巧，从而提升艺术设计思维的素质和能力。

2.学生的能力培养要求

（1）基础知识要求 认识并了解设计概论的重要性，掌握中外设计源流、设计的类型、设计的本质和目的等基本内容。

（2）素质要求 通过系统学习，认识中外设计源流、设计的类型、设计的本质和目的、设计艺术的基本特征、设计的文化、设计的思维、艺术设计美学、设计的营销与管理、设计师等几大主题，理解掌握本专业的基本知识结构及未来发展方向。

（3）实践技能要求 利用一些切实可行的训练课题和实际设计案例，培养学生的思考能力、动手能力，使学生做到学以致用。

3.教学条件设施

多媒体电脑机房、网络学习平台、投影仪等。

4.教学基本内容

第一阶段：了解设计的本质、目的和专业分类；了解漫长的设计发展脉络，以及期间的设计运动、人物和其设计特点等，开阔视野，提高设计素养。

第二阶段：掌握设计展开的程序，了解如何进行设计思考，以及如何应对设计市场和管理等问题。

第三阶段：以实际的课题为主，对所学内容进行实践检验和应用，以更好地从理论学习向实践应用过渡。

第四阶段：以课堂实训的方式针对性地对所学课程进行全面考核。

5.教学内容及学时安排

序号	章节		主要内容	教学要求	学时
1	第一章	理论教学	设计以人为本	掌握设计的尺度、设计之美	6
		实践项目	从日常生活中了解设计的需要，尊重设计对象，关注他们真正需要的设计是什么，逐渐触及设计本质	感受设计，善于观察、思考	4
2	第二章	理论教学	专业分类的由来	掌握专业分类	6
		实践项目	了解自己将要为之设计的"人"及其需要	感受设计，善于观察、思考，提出问题	4
3	第三章	理论教学	设计发展史	掌握古代中外工艺美术、西方近现代设计发展脉络	12
		实践项目	身临其境，感受发现设计的好。寻找适宜的实例与需要改进的地方	感受设计，善于观察、思考，提出问题，并找到解决方法	4

序号	章节		主要内容	教学要求	学时
4	第四章	理论教学	怎样开展设计	掌握设计程序、设计管理、设计方法与思维	4
		实践项目	针对所学专业，分析整理出设计流程中各个环节	对所学专业进行深刻理解和掌握	4
5	第五章	理论教学	优秀的设计师	掌握设计师的历史演变、类型、从业指南和发展趋势	4
		实践项目	我喜欢的设计师，具体要求：①设计师名字、专业等简历；②主要代表作品及分析	掌握该设计师的完整信息和设计特点	4
6	第六章	理论教学	未来设计的发展	掌握可持续设计、非物质设计、信息设计	4
		实践项目	针对一项信息，利用可以搜集到的资料，设计出合理的示意图表	设计制作完整信息示意图	4
学时合计	理论教学			实践教学	42

6.教学方法说明

① 本课程是一门理论设计课程，在课程教学中，运用幻灯、PPT课件、网络平台等教学资源与设计素材进行优秀案例剖析，增强学生的基础认知和对优秀设计案例的了解、掌握。

② 注重培养学生的观察能力、思考能力和解决问题的能力，强调其动手能力。

③ 组织学生对设计问题进行说明和讨论、评说，培养学生的专业设计精神与职业素质，并强化学生的创新意识和团队意识。

7.考核形式及评分方法

本课程的考核，实施全过程课程考核方式，即平时成绩考核与课程结束时的课程作业成绩考核相结合。

考核成绩比例如下。

上课考勤占30%；

过程考核（上课讨论发言、读书笔记、查阅资料、实际课题设计等）占30%；

课程作业占40%。

目 录

CONTENTS

第一章

设计以人为本

设计概论

第一节 人对造物的需要

一、概述

设计成为一门学科，是以文艺复兴时期的艺术家瓦萨里（Giorgio Vasari，1511～1574年）于1563年在佛罗伦萨所创立的设计学院（Accademia del Disegno）为标志的。当时，意大利文中的disegno（设计）除了有在中世纪后期所特指的"素描"之意，又增加了一个含义——设计。不过，等到disegno作为学科名用英文中的design来表述，这要到1837年英国成立公立设计学院（Government School of Design）。但长久以来，"设计"一词在汉语中并不作为学科术语。英文中的design在汉语里面长期被译作"图案"，直到今天仍有此义。1904年11月，南京"三江师范学堂"开始设图画和手工课程，这正是文艺复兴时期意大利文disegno的含义。今天作为现代汉语中的学科术语"设计"，是第二次世界大战以后日本学者从汉语中选定的汉字而确立的。尽管日语用汉字的"设计"来对应英文的design，但日文中却用片假名デザイン来作为设计的学科名。虽然"设计"这一术语在汉语里面长期缺失，可并不等于没有设计行为。古汉语里一直用"经营"来指设计行为。

现代设计是一种具有实用性的创造活动，既有艺术性，同时也具有科学性，作为一门学科，它不但涉及广泛的理论知识，同时也具有深刻的哲学含义。从广义上讲，设计是一个沟通"思维"与"行为"、沟通理论和实践的活动。

我国早在春秋战国时期便出现了现存最早的设计理论，主要有《周礼·冬官·考工记》《墨子》和《庄子》。作于春秋时期的齐平公五年（公元前476年）的《考工记》（佚人，又说为战国时期齐国的作品），载述的主要是当时的工艺和分类（图1-1）。书中对"工"的解释是，"知者创物，巧者述之，守之世，谓之工。百工之事，皆圣人之作也。烁金以为刃，凝土以为器，作车以行陆，作舟以行水，此皆圣人之所作也。天有时，地有气，材有美，工有巧，合此四者，然后可以为良"。

图1-1 考工记

这里所提到的"天、地、人"之间的协调关系及其对"良器"的决定作用，与我们今天对设计师的"绿色设计"要求甚为一致。书中又将攻治木材的工匠分为七类，攻治金属的工匠分为六类，攻治皮革的工匠分为五类，画色装饰的工匠分为五类，雕琢磨光的工匠分为五类，制作陶器的工匠分为两类。而书中所记青铜冶炼"六齐"之说，切合合金配比规律，又为世界上最早的合金配比经验的总结。

中国自秦始皇统一之后的公元前221年始，在设计实践上的变化是，从度量衡到马车、战车的尺寸，都标准化了；有关

设计的理论思考，也大致沿着具有本民族特征的思维轨迹而进行着。而在与西方设计理论相汇之前可视作有关设计的理论著述，最重要的是东汉王充的《论衡》（约公元97年）、北宋沈括的《梦溪笔谈》（1086年）、宋代李诫的《营造法式》（1103年）、明代王圻父子编的《三才图会》（1609年）、明代计成的《园冶》（1634年）和明代宋应星的《天工开物》（1637年）。

不过，从20世纪40年代末到80年代初改革开放以前，与此时西方学者对中国设计史论的研究相比较，我国学者的研究相对滞后。正如我们知道的，现代汉语中对应于英语"design"的"设计"一词，出现在20世纪80年代初期。在艺术教学中，真正对"设计"意义的重视，直到80年代后期才开始萌动；也是在这个时期，田自秉先生出版的《中国工艺美术史》（1985年），弥补了长期以来设计史教学的空白。

"天人合一"指人与自然的和谐、亲和的关系，体现了中国传统工艺美术和文化的精神追求。中国建筑、园林、工艺美术都表现出遵循于自然与人工的融合——将自然物性和人的巧妙思考相结合的东方哲学。"天人合一"一直根植于中国设计艺术思想之中，在中国绘画上，表现为描绘自然景色的山水画，而在设计上，其典型则表现为因地制宜，利用自然环境，组织借景、构造，布置建筑、花木的具有中国独特风格的园林设计。从哲学的角度来说，其返璞归真、清净无为、无雕饰的朴素之美符合中国传统文化的美学主张。

中国古代工匠力求充分表达材质的自然属性，竭力追求顺应自然，着力显示纯自然的天成之美，而尽量避免纯粹形式的规整性，以"虽由人作，宛若天开"的意境体现了中国园林设计最高层次的审美观念和艺术准则（图1-2），这成为中国古代设计的最大特点之一。

19世纪工业革命以来，设计在西方国家逐渐成为一个独立的职业，产品的生产和设计的发展使得现代设计具有了社会性的意义。

图1-2　苏州园林

二、人的需求

现代设计的对象是产品，而设计的目的则是满足人的需要，即设计为人而设计，设计是人需求的产物。其中，生理需要包括饮食、休息，而心理需要则涉及安全感、满足感、社会认可感以及文化艺术等方面。当代心理学研究认为，人的行为由人的动机所支配，而动机的产生则来源于人的需要，人的行为是为了达到某种目的，这种目的正是人的需要，其模式规律是：需要—动机—行为—目的。

（1）需要

需要指人对某种目标的渴求和欲望，根本上说是一种心理现象，是产生各种行为的原动力。人为了生存生活，必然会有各种各样的需要，这是满足和保障人生存生活的要求，因此，人的行为也就表现为为了实现这些需要而做出的努力。例如，我们每天都要面对的衣食住行，正是我们日常所需。人的需要是需要的对象和需要的主体之间的状态，需要没有得到满足，状态是"失调"的状态，需要得到满足，这种状态就是"协调"的状态。

人的需要是由人的本性决定的，人的本性的需要，实质上是人的内在价值的反映。

（2）动机

动机是为满足某种需要而发生行为的想法和念头，是促成行为的内部的动力，也是激发人们行为的内因，即活动的动因。如同在日常生活中，我们感到饥饿就会觅食一样，动机的产生源自于需要，当这种需要处于萌芽状态时，表现为在人的模糊意识里产生了不安之感，逐渐产生意向，这是一种趋向意识，随着需要的强弱而变化。随着需要的增强，意向转化为愿望，最终导致行为的产生。人的行为的特点在于人具有理性，有能力在具体情境也就是现实状况中进行判断，分析后果之后再进行行为区别。人的需要引发了动机，需要是动机产生的原因；动机通过理性支配，和需要共同催生了行为。行为是人为了某种目的而进行的活动，而行为的指向则是目的，即目的性。

人的造物（设计）行为就是来自于人的生存和生活的需要，因此，需要是创造之母，人类的设计、创造的行为是在人类需要的基础上产生的必然结果。

动物的需要是天生的本能的需要，如捕食、挖洞、筑巢等需要，但人的需要除了这些天然的需要之外，还有更重要的人类社会所创造的需要。与动物不同，从人类发展的历史看，造物是人与动物的重要区别，虽然有些动物也能够简单造物，但是动物的造物与人类的造物有着本质区别，也就是需求的本质不同。

（3）亚伯拉罕·马斯洛的"需要理论"

人的需要是多方面的，同时也是多层次的，当然也是发展变化的，具有阶段性。人的需要从最低级的需要开始发展到高级的需要，呈阶梯状，分为五个基本层次：生理的需要、安全的需要、社会的需要（归属与爱）、尊重的需要、自我实现的需要（图1-3）。马斯洛的需求层次理论是行为科学理论之一，由美国心理学家马斯洛于1943年在《人类激励理论》中所提出。

生理的需要：所谓"民以食为天""食色，性也"，食物、居住、睡眠、空气、水、性是人类的基本生理需要，也是人类最强烈、最原始、最显著的需要。从某种意义上说，它是推动人们行为活动的最强大的动力。

安全的需要：在生理需要得到满足之后，人类希望得到进一步的心理方面的满足感。如生理上、心理上、环境上、经济上等的安全的需要，寻求生理上和心理上的秩序感和稳定感。

社会的需要：即归属和爱的需要。在前两者得到满足之后，人还具有社会性的需要——与人沟通，得到别人的支持、理解、安慰，与社会保持联系，获得他人的友谊、信任。人是社会的人，

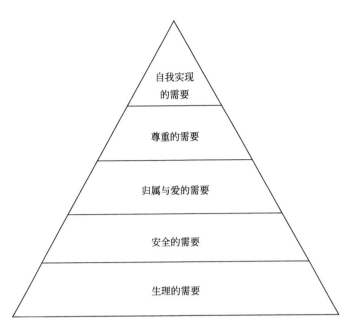

图1-3 马斯洛"需要理论"阶梯图

每个人都有一种归属于团体或群体的情感（归属感），希望成为其中一员并得到相互关心和照顾，使自身不感到孤独，因此，人需要社会交往。费希特认为，人只有在人群中才能成为一个人。如果人要存在，必须是几个人。所以说社会的积极意义在于保证个人的尽情发展和人与人之间的自由交往，人在社会里，不但要视自己为自身目的，更重要的是把别人也当作自身目的看待。只有当归属感和爱的需要得到满足后，人才会产生更高一层的社会需要，比如希望得到爱和爱他人，与他人建立友谊，有和谐的人际关系，被团体所接纳，有归属感，等等。

尊重的需要：尊重包含了自尊和来自他人的尊重两个方面。自尊指获得信心、能力、本领、成就、独立和自由等的愿望。来自他人的尊重则是指威信、社会承认、关心、接受、名誉、地位。马斯洛认为，尊重需要得到满足，能使人对自己充满信心，对社会满腔热情，体会到自己生活在世界上的用处和价值。

自我实现的需要：即人类成长、发展、利用潜力的心理需要。马斯洛认为这种需要是"一种想要变得越来越像人的本来样子、实现人的全部潜力的欲望"，是一种高级的精神需要。这种需要可以分为两个方面：一方面是胜任感，表现为人总是希望干称职的工作，喜欢带有挑战性的工作，把工作当作一种创造性的活动，为出色地完成任务而废寝忘食地工作。另一方面是成就感，表现为希望进行创造性的活动并取得成功。例如画家努力完成一幅绘画、音乐家努力演奏好乐曲、指挥员千方百计要打胜仗等，这些都是在成就感的推动下而产生的。

由以上可以看出，人类有着不同层次的需要，从最基本的生理需要到高层次的心理需要，而人的造物活动就是为了满足人类不同层面的需要而进行的。从最基本的生产工具、生活用具到高级别的为了审美、装饰等的实用工艺品、工业设计产品、宗教和陈设欣赏品，适应了人类不同层面上物质的和精神的需要。

从造物的角度看，人通过造物来达到需要的满足，即目标的实现。而造物和设计的目标的实现又成为下一个创造活动的基础，继续满足新的需要，人类的造物活动（设计创造）就是以这样的一种形态来不断发展前进的。不同层次的需要表现出人类需要的变化和多元性，从一般的生产生活用具到具有艺术性质的创造，反映出人类需要的上升态势。

第二节　设计的尺度

人既是自然的人，同时，人也是社会的人。设计是为了造物，造物是为了满足人的需要，因此，设计的最终目的是以满足人的需要为目的，设计必须考虑到人与物、人与环境之间的关系。因而设计的尺度就具有了两重性：自然尺度和社会尺度。

一、自然尺度与人体工学

自然尺度就是指人作为自然人的生物体尺度，包括人体的各个部分的尺寸、人体的面积、人体的肌肉、组织的生物物理特性等尺度。人类经过数百万年的进化，形成了复杂的生物体系统，其中包含肌肉、骨骼、神经、感觉、运动、能量代谢、内分泌、循环、呼吸、消化等。

在人体工学中将生物体系统主要分为感觉、神经、肌肉、骨骼、供能五大系统。人的自然尺度是人的生理和心理的一种综合反映，它规定了设计中的造物尺度和审美尺度。人类以自己的自然尺度为基准，去观察、衡量和设计创造。

（1）感觉系统

感觉系统是人体接受外界变化和刺激而产生感觉和反映的结构。感觉系统通常指包括那些和视觉、听觉、触觉、味觉以及嗅觉相关的系统，随着对感觉系统结构研究的深入，人类似乎拥有越来越多的感觉，然而，当我们讲到感觉时，指的其实是主观感受——大脑向原始的感官数据添加的"附加值"。感受不仅仅是感觉的混合，它还包括记忆、经验和更高层次的信息处理。

（2）神经系统

神经系统是机体内起主导作用的系统，分为中枢神经系统和周围神经系统两大部分，负责调节和支配人体器官的活动和人的行为。中枢神经系统包括脑和脊髓。脑和脊髓处于人体的中轴位置，它们的周围有头颅骨和脊椎骨包绕。这些骨头质地很硬，在人年龄小时还富有弹性，因此可以使脑和脊髓得到很好的保护。周围神经系统包括脑神经、脊神经和自主神经。神经系统调节和控制其他各系统的功能活动，使机体成为一个完整的统一体（图1-4）。

（3）肌肉和骨骼系统

肌肉和骨骼系统是人体实现运动的机构，是设计中首要关注的部分。骨骼和肌肉按照一定的方式相联系形成统一的肌肉和骨骼系统，实现人体运动的功能。任何体育活动，都是骨骼肌收缩的成果。肌肉的力量和耐力，都直接影响到运动时的表现。

（4）供能系统

供能系统指人体活动的能量供应系统。人体通过体内能量的转化提供人体活动所需要的能量，包括心脏、肝、肺等。供能系统分为觉察系统、认识系统、感受系统和运动系统。觉察系统、认识系统、感受系统都与意识有关，三个供能系统都能独立产生意识，因此，意识也分为觉察、认识、感受三种。我们正常意识状态是多个意识并存且相互作用，是产生心理活动的基础。

（5）人体工学

人体工学也可以称为人类工程学、人因工学、人类工效学、生物工艺学、工程心理学、应用实验心理学、人体状态学、人机系统、动作与时间研究等。在日本称之为人间工学。人体工学是研究人体自然尺度的科学，即在理解和把握人体自然尺度的基础上，充分了解人类的工作能力及

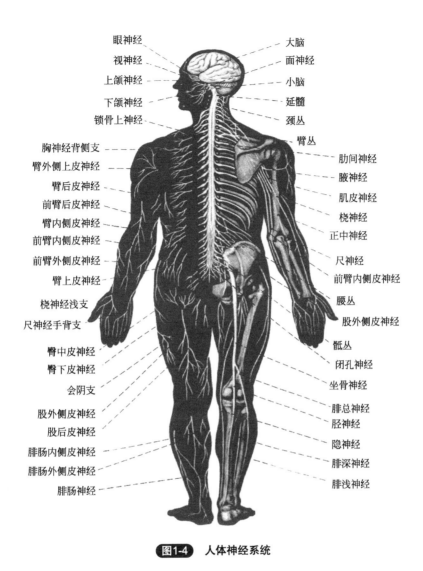

眼神经
视神经
上颌神经
下颌神经
锁骨上神经
胸神经背侧支
臂外侧上皮神经
臂后皮神经
前臂后皮神经
臂内侧皮神经
前臂内侧皮神经
前臂外侧皮神经
臂上皮神经
桡神经浅支
尺神经手背支
臀中皮神经
臀下皮神经
会阴支
股外侧皮神经
股后皮神经
腓肠内侧皮神经
腓肠外侧皮神经
腓肠神经

大脑
面神经
小脑
延髓
颈丛
臂丛
肋间神经
腋神经
肌皮神经
桡神经
正中神经
尺神经
前臂内侧皮神经
腰丛
股外侧皮神经
骶丛
闭孔神经
坐骨神经
腓总神经
胫神经
隐神经
腓深神经
腓浅神经

图1-4 人体神经系统

其限度，使设计合乎人体解剖学、生理学、心理学等特征。人体工学在工具、机械、环境、生产、安全等广泛领域都产生着重要作用。

人体工学的研究是设计中的基础研究，其价值不仅为设计提供了人的自然尺度，它的出现也标志着对设计的视点从物的方面转移到人的方面，形成了新的看问题的方式。人体工学是设计者做一个产品设计时要遵循的最基本的准则，如何在遵照其原则下进行设计是设计师不可回避的问题，所以更要参考人体工学和自然尺度来进行设计。就座椅而言，仔细研究人类坐的历史，我们发现，初期席地而坐到后来跪地伏案，再到明清的大尺度家具，家具的尺寸逐渐变大，而其功能没有变化，椅子仍是解决坐的生理需求，但变化的是人在使用时的感受和坐的姿态。人对椅子的感受和坐姿更多地属于设计的人性因素，比如说清代的圈椅，椅背的倾斜度和扶手的高度就是一个人体工学发挥作用的核心部位。由于礼仪的需要，清代圈椅的椅面高度和坐宽、坐深都是历史上最大的尺度。人坐上去时，坐面、扶手、椅背对人体姿势起到一个最大的支撑作用，这三个部分的协调就显得格外重要。所以设计师就要重点把握这三个部位的人机尺寸及其之间的协调关系，而其他部位的设计可以说是人体工学和自然尺度相结合、相作用的结果（图1-5）。

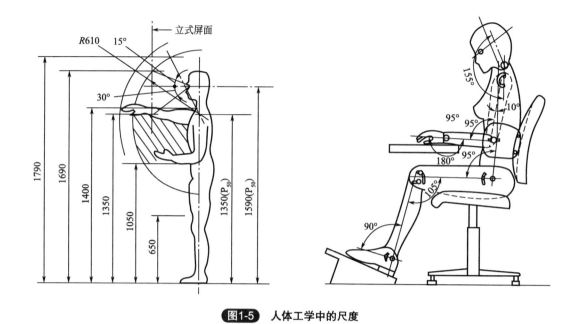

图1-5 人体工学中的尺度

二、人文尺度

　　所谓人文，就是人类文化中的先进部分和核心部分，即先进的价值观及其规范。其集中体现为重视人、尊重人、关心人、爱护人。人文的核心是"人"，就是将人作为衡量一切的尺度，承认人的价值，尊重人的个人利益，包括物质利益和精神利益，重视人的文化，尊重人的发展需求，从物质、精神等各个角度去体现人文关怀。人文尺度就是在这些思想基础上建立的设计尺度。设计服务的对象不是单纯生理学意义上的人，而是社会的人，是特定的社会、历史和文化的人，也就是具体的生动的人，因此艺术设计的尺度就必须包含有人文方面的因素，其中包含历史、文化、伦理、道德等。设计要重视人文尺度这一要素，即以人为衡量尺度。人文尺度，又可以叫做人的尺度，它集中体现在重视人、尊重人、关心人、爱护人以及保护人的生活环境这几个方面。换言之，人文即重视人以及保护人类生活环境的文化。它有两层含义：第一，"人本观念"，即"人本位"，主张人是社会的中心，人是衡量社会的尺度。"本位"者，标准也。人本位即人是衡量一切的标准。第二，以保护人类生活环境为本，维护好生态环境，在此基础上创造一个造福人类的社会。

　　人类的设计活动从一定意义上说是一种创造形式的活动，通过设计、加工、改造，使得原有对象发生形式上的变化，产生新的结构和功能，从而构成设计。人与自然界的物质交换本质上是一种形式的交换。人在这种过程中，不仅设计和生产了为人所用的产品，满足了自身需求，同时，也表达和确立了人的自身价值。

　　人文尺度的建立，目的是为了寻求和发现这种符合人类文化的理想设计，因此，设计的关注点就在于对人和人的文化的把握，即通过设计，对人类的生存环境、生存状况、价值观念、生活意义等进行合理阐释。这样，设计才能够成为具有人类文化属性的活动，才能够为构建人类文化发挥作用（图1-6）。

　　今天的设计活动与科学技术的联系越来越紧密，但是，设计仍然带有明显的人文科学的性质。设计在今天不仅仅是一个科学和技术问题，它越来越显示出与人相关的精神因素。设计所关注的

图1-6 符合人机工程学设计的椅子

正是设计对于人类社会、人类生活所产生的作用和意义。所以说，设计的主体是人，设计的最终价值尺度也取决于人，人类和人类社会的可持续发展是一切设计的根本出发点和最终价值目标。今天，设计所牵涉的内容更加广泛，涉及生态的、伦理的、资源的、法律的等各个方面，因此，设计必须重视对其人文尺度的把握，在提供更好的功能使用价值的同时，包含更多的人文价值。

　　以园林设计为例，人文关怀是园林设计的灵魂与精神内核。中国古典园林立足于人的本位特征，追求"虽由人作，宛自天开"的自然之美，彰显着对自然规律的尊重，在满足人们乘凉、避暑等实用需求的同时，给人以美的享受，重要的是它为设计师、园主人提供了一个提高人生活品质的物质载体。

第三节　设计之美

　　设计伴随着人类的出现而出现，自从人类打造了第一件生产工具起，人类的设计历史就开始了。设计的目的是为了满足人类的各种各样的需要，只有尽可能地满足人的需要、符合美的规律的设计才能体现设计之美。

　　在手工业时代，设计以手工方式进行。在手工业时代最具代表性的产品中，如青铜器、金银器、瓷器、织锦、明式家具，我们都可以看到明显的手工时代的特征，那是威武的、华丽的、清淡的、淳朴的美感，即工艺之美，它是手工技艺美的呈现。

18世纪工业革命之后，大工业、机器化、标准化的生产改变了人类传统的造物方式，增加了产品的数量，也改变了设计的形态和质量。新的设计手段产生了诸如摄影、摄像、电子技术等具有现代和科技特征的产品，创造了新的表现形式，例如电视、手机、高速铁路等。这些都最终影响和改变了人们的生活方式，并由此产生出现代条件下的机器工业和科学技术的审美标准和审美感受的新的美学，即设计之美。

"造物，实则是人造之物，也就是以各种物质材料，改变其形，偏重其利，制成的器物"。可见，小到手工艺品，大到机械产品，从原始的石器到现代的航天飞船，都可以囊括在"造物"的范畴里。人在造物活动中不但要考虑到形式因素，还要考虑到精神方面的因素，从而满足实用功能之外的精神层面的需求——提升生活质量和文化品位。下面具体阐述设计的功能之美、材料之美和技术之美。

一、功能之美

产品的功能是设计所具备的基本特征。产品的功能美是指设计产品的功能具有合乎规律性与目的性相统一的美。合规律性是指人类运用客观规律对客观物质材料进行加工、改造的过程和结果，体现出人对真的认识价值和实践价值。合目的性是指艺术设计产品符合人的"内在尺度"要求，即产品的结构、材料技术和功利性要符合大多数人的使用要求，体现出善的价值。功能即使用价值，是产品之所以作为有用物品而存在的最根本的属性，没有功能的设计产品是废品，有用性即功能性是第一位的。使用价值满足人生存的需要，合乎人的目的性，因而使人感觉到满足和喜悦，进而体现到一种功能之美。在产品设计与生产中，功能与美是联系在一起的，是产品设计的一种本质性存在。

德国工业设计师将产品的功能分为三个方面：技术功能，产品物理、化学方面的技术要求；经济功能，产品的成本和效能；与人相关的功能，产品使用的舒适性、视觉上的愉悦性和美感。

产品设计的功能美是设计活动极为重要的基础价值，是设计最基本的审美要素，可以分化为四个方面的内容。一是功能美的适用性。适用性要求合理性。合理是指合乎客观规律所取得的主观与客观的统一，是指合乎审美情趣而得到的主体性的和谐。这是设计师尊重和符合客观规律的结果，是成功的艺术设计必然遵循的自然法则。要使设计合理，必须做到合理选材、因材施技、机构合理。如手机作为新时代的通信工具，随着人们生活水平的提高，大众对于手机的功能有了更多的要求，比如针对老年人设计的手机、专门为女性设计的手机以及专门为孩子设计的手机，这些都体现了产品的适用性原则（图1-7）。二是功能美的经济性，产品设计一般要求用最简洁的设计语言或操作技术达到最佳的设计成果。在产品设计的同时要考虑产品设计的经济价值以及所需的经济费用，包括材料费、生产成本、产品价格以及运输、储藏、展示等费用。三是功能美的人文性，这一点可以理解为设计产品要体现人文信息和文化内涵。设计师贾斯珀（Jasper Hou）设计的时钟，结合了中国古典的隔窗元素打造出了一款简洁现代风格的钟。时钟采用镂空的窗格，窗格的分割符合黄金比例，时钟有三个经典颜色黑、白和米色，结合红色的指针，产生一种特殊的美感，时尚而简约、经久却不衰。第四点是功能美的精神愉悦性。这是指产品在使用过程中，能够引起消费者愉快的精神体验的价值。其中两种美可以使人精神愉悦，即物质的自然美和人类创造的美。

图1-7 日本TU-KAS通信集团设计的老年人专用手机

设计产品与艺术作品的功能具有差别：设计产品和艺术作品都具有一定的功能性。产品适应于人们的实际生活需要，因而其价值符合于人的目的，具有符合目的的功能性。艺术作品是按照人在精神上的美的需要创造的，因其本身价值而受到尊重。设计产品由于其功能性而被使用，从而具有了"有用性"这种符合目的性的价值。因此，功能美实际上可以理解为一种符合人的需求目的的价值。

由此可见，设计进入人的生活其功能不是单一的，而是综合的，不仅仅有实用功能，还有设计对人的其他功能、对环境的功能、对社会的功能，是实用的、审美的、教育的等综合的功能。

二、材料之美

材料出自于拉丁语"物质"，指设计师在创造过程中用来体现设计作品的物质载体。设计的目的之一就是要使得材料对于设计目的的合理应用，即使恰当材料在产品上发挥出最适当的效果。

各种材料都有着各自独特的品格和特性，是直接关系设计想法能否很好体现的物质载体，在设计中起着举足轻重的作用。《考工记》中有"天有时，地有气，材有美，工有巧"的记载，这充分体现了材料在设计中的重要性。设计中应用的材料是一种客观存在的物体，诚如世界是由物质所构成的一样，一切人工制品设计都是由一定的材料所组成的。材料是人类造物活动的基础，作为宇宙大千物质世界中的一部分，材料的物质性使其能适用于结构、器件、用具、机器、建筑等产品设计。

材料通过设计赋予其真正的附加价值，设计也只有通过材料才能得以实现。设计不断对材料提出新的要求。各种新材料的出现和应用，产生了各种不同的设计风格和特点，每一次材料的革新都给人类文明和设计文化带来质的飞跃。

与此同时，产品、建筑物、视觉传达等的美感与构成它的材质、结构密切相关。许多时候，设计的变化往往与新材料的发展和应用是同步的，不同的材料会赋予产品等设计以不同的质感和不同的美感。许多新材料的出现总是鼓励设计师进行新形式的探索。美学家鲍桑葵认为："有些艺术的差别就是由于适用的陶土、玻璃、木头、金属和石头等材料自然而然产生的，并且还对想象和设计产生了影响。"如木材的朴实、花岗岩的坚硬、钢铁的温度、塑料的柔韧等，充分说明了材料与设计之间的密切关联。因此，因材施艺是设计活动的必行之路。材料有着自身的品格和特性，它是直接关系设计能否体现的物质载体。材料的不同性质和特征，往往决定了不同的造物品类和与之相适应的技术属性。例如利用石材能制造石器、建筑房屋、制造桥梁、进行雕刻；而利用泥土则可制作泥塑、泥玩，经过必要的加工、埏烧而成为陶瓷器。

日本美学家柳宗悦认为："材料是其天籁，其中凝缩了许多人工智慧难以预料的神秘。"在手工艺时代，工匠用手接触材料，用技艺去制造，用心灵去感悟，探究材料的质感、性能、特征，按照其材质性能制作出相应的工艺作品。不同的材料需要不同的工艺手段，各种材料在表现上各有特点，直接关系到人造物的功能与审美。不同的器物，在材料选择、表现手法、加工技术，以及制作工艺上都各有其特点，通过因材施技，达到视觉美感的传递。材料之美所体现出来的是视觉的、触觉的、嗅觉的等，给人以愉悦的感受，形成了人与物之间密切的关系（图1-8）。

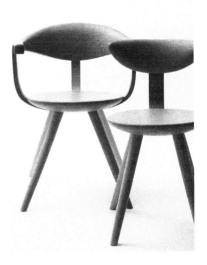

图1-8 柳宗理设计的坐具

随着现代工业的发展，材料对人类生存和发展的意义更加重要。新的技术、新的产品要得以实现，材料是关键因素。各种材料的物质特点使之能够适用于不同的设计产品。材料的不同性质和特征决定了不同的造物品类和相应的技术属性。比如日常生活中保护发动机的底板用塑料螺丝，就是用以确保碰撞时发动机不会脱落。

材料与人的关系除了它所具有的实用功能属性，即强度、硬度、韧性等材质属性之外，还在感知属性上，即视觉、触觉、味觉、嗅觉、听觉等方面与人发生着密切的联系，从而形成生理的和审美的重要因素。因此，材料自身的组合与搭配、材料质地的表现、不同物质材料与人文环境的联系等，是现代设计更为关注的内容。

材料的肌理所呈现出来的质感，是材料带给人的美的感觉和印象，是材料经过视觉处理之后使人产生的一种心理现象。材质由光和色呈现出其表面特征，这些特征直接作用于人的感官，带给使用者审美体验和感受，从而成为设计的形式因素。比如北欧风格的家具设计，利用木材这种易于加工的、具有优美肌理和温暖感觉的材质，带给人清新雅致的感觉和亲和力，所以说"把材料特性发挥到最大限度是任何完美设计的第一原理。只有运用适当的技巧处理适当的材料，才能解决人类的需要，获得纯真和美的效果"。

三、技术之美

何为技术？简而言之，技术是改造环境以实现某种特定目标的特定方法。技术美学产生于20世纪30年代，主要用于工业生产中，又被称为"工业美学""生产美学"或"劳动美学"，后来扩大到建筑、商业、农业、外贸、服务和运输业等领域。20世纪50年代，捷克设计师佩特尔·图奇内提出"技术美学"这一名称，随后被学界广泛使用。技术美是技术美学的最高范畴，它是技术活动和产品所表现的审美价值，是一种综合性的美。

技术美学是现代美学体系中较新的理论门类，它主要包括两个方面：一方面为技术性，即在美学的范畴中融入理性的、现实性的技术；另一方面为美学性，即在体现技术的同时注重美学的渗透和表达。技术美学概念的提出将传统的美学范畴扩展到实际运用和操作之中，它不是对"技术""美学"等概念的表面理解，而是在于将其扩展到所属的大的范畴，对现实和美学体系进行整体的理解和运用。因此，我们应充分理解这一概念对这两大领域的影响作用。

随着社会的发展和科技的进步，在艺术领域特别是设计领域对技术性的要求也在与日俱增。一方面，单纯的艺术作品往往仅限于对极少数人群在艺术欣赏领域的满足，而不能更广泛地为广大的使用者服务；另一方面，设计作品不能仅仅单纯具备美感，更重要的是要有实用价值和实际功能。由此产生的技术美学不仅在美观性上应具备纯艺术门类的美术法则，而且在具体的使用功能上应强调其实际价值。技术美学涵盖了技术和功能两方面的内容，是美学原理在物质生产领域和生活领域的具体化，它表现出高度的综合性，不仅涉及哲学、社会学、心理学等领域，而且还涉及文化学、符号学以及科学技术方面的知识，包含了工业美学、劳动美学、商品美学、设计美学、建筑美学等诸多内容。技术美学是纯艺术发展到一定时期的必然结果，艺术作品不再单单是为社会上层服务，而是要为众多的使用者服务。

技术美作为美学的一个分支，具有较强的可操作性和应用性。技术美是与功能相伴而生的一种审美形态。日本美学家竹内敏雄指出，人通过技术创造了产品的形式，功能作为符合目的性的价值存在于产品的形式中。功能通过形式来表现出来（即通过具体的为人所感知的形象、形态表现出来），形式和它所蕴含的功能是造成产品内容和形式相统一的美（技术美）。在技术创造形式和功能的时候，技术的美感即将产生。创造出优良功能和优美形式的技术，将其二者有机统一就是美的技术。

现代科学技术的发展在改变物质的生产方式和人的生存方式的同时，也改变了人的审美意识，使人们认识到了包含在技术中的美——独具价值的美。技术美介于自然美和艺术美之间。从整体性上看，技术包括手工技术和现代工业技术。手工技术带有生产者个人的情感、精神、体验等因素，在工艺产品的生产和制造中表现出艺术的性质。大工业的机器生产更多的是工业技术的体现，较少表现人的精神情趣，因而手工艺产品的技术美的体现就更加明确。技术在造物过程中是作为过程和手段而存在的，它只有在产品上才能够反映，它的美感也只能在产品上表现出来，即通过材料、形式和功能三方面表现出来。技术美表现在对材料的运用和加工技术，选择合适的材料，加工出符合材料特性的形式，从而达到所需要的功能。因而，人通过技术加工唤醒了在材料中的自然美感和功能价值，把这种美感和价值从潜在的形态转变为显性的形态。技术美不但造出了物的形态，还创造出色彩、肌理等各种感官要素，形成了产品的外在形式。技术美的存在形式与一般意义上美的存在形式（形态、结构等）有所不同，技术美是一种过程的美，是一种综合的美，是在制造产品形式和创造产品结构功能过程中产生的一种隐性的、综合的美感。它作用于产品的其他审美、功能、形式、环境等因素，形成一个整体的结构，综合地交织在一起，获得一种创造性的、综合的、浑然一体的美感价值。

 小结

实用性的功能价值是设计和造物需考虑的第一要素。它与人的生命同在，是人生命的保障手段和形式。这也是设计与造物的必然性，是人求生的必然性反映。因此，它从本质上说是理性的。实用功能的建构赋予造物以适宜性、适用性，因而具有一定的守恒性。与此相对，造物之形式和所谓的美则以超越理性结构的方式实现人对最佳生存方式的追求，展现生命力之希望，并抒张情感，体现出时尚性、情感性和易变性的特点。

继现代主义功能至上的设计哲学之后，出现的是关注于情感关怀的设计哲学——情感设计。使用者在获得了产品的实用功能后，也会有更多的要求。诚如马克·第亚尼所说，我们正在从一个产品讲究形式（审美）和功能（实用）的文化（设计）转向一个非物质的、多元再现的文化。

 课堂实训

从日常生活中了解设计的需要，尊重设计对象，关注他们真正需要的设计是什么，逐渐触及到设计本质。

 本章习题

1.人文尺度在设计中是如何体现的？请举例说明。
2.设计之美可以分几种？请通过例证论述。

第二章

专业分类的由来

设计概论

随着现代科技的高速发展和设计领域的不断扩展，越来越多的设计师和理论家倾向于按设计目的之不同，将设计大致划分成四大类型：为了传达的设计——视觉传达设计；为了使用的设计——产品设计；为了居住的设计——环境设计；为了互动的设计——数字设计。

不同的设计类型，各有其特殊的现实性和规律性，同时又都遵循着设计发展的共同规律，并在此基础上相互联系、相互渗透、相互影响。研究不同设计类型的区别和联系，揭示其特点和规律性，不仅可以帮助设计师更好地掌握和发挥各种设计类型的特长，并且可以使不同类型的设计师彼此取长补短，相互促进，有利于设计整体的繁荣和发展。

第一节　视觉传达设计

一、视觉传达设计的由来

"视觉传达设计"一词于20世纪20年代开始使用，作为专有名词正式形成于20世纪60年代。"视觉传达设计"简称"视觉设计"，是由英文"Visual Communication Design"翻译而来。但是在西方，仍普遍使用"Graphic Design"一词。英文"graphic"源于希腊文"graphicos"，原意为"描绘"（drawing）或"书写"（writing），通过德语"graphik"转用而来。视觉传达设计在过去习称商业美术或印刷美术设计，当影视等新影像技术被应用于信息传达领域后，才改称视觉传达设计。在西方，有时也称之为"信息设计"（Information Design）。

所谓视觉符号，是指人类的视知觉器官——眼睛所能看到的，表现事物一定性质（质地或现象）的符号（图2-1）。视觉符号系统也可与其他系统符号通过新的关系综合成新的复合系统，例如现代视听学习系统或多媒体系统（如彩色电视、广告），它可以由几种或全部感官来接收。所谓传达，是指信息发送者利用符号向接受者传递信息的过程。它既可以是个体内的传达，也可以是个体之间的传达，包括所有的生物之间、人与自然、人与环境以及人体内的传达。一般可以归纳为"谁""把什么""向谁传达""效果、影响如何"这四个程序，因此对视觉传达而言，设计师、媒介与受众之间的关系显得尤为重要。

人类很早就懂得利用视觉符号来进行信息传达。比如原始人就曾使用过结绳、契刻、图画等方法，以辅助口头语言完成信息传达的任务。中国新石器时代不少器物上的契刻符号、欧非大陆洞窟的古代岩画，都是为传达某种神秘信息服务的。这种信息传达的方法，从古至今一直为人们日常生活所普遍使用。例如古代的咒术、图腾、各种节日的庆祝形式、祭礼仪式、徽章、旗帜、地图、标识、乐谱、解剖图及产品说明图，以及哑剧、舞蹈等，这些在人们的生活中都有很深的基础。

图2-1　布罗迪，皇家艺术学院展览与论坛招贴画，1994年

视觉符号系统主要包括摄影、电视、电影、造型艺术、建筑视觉信息、设计、城市建筑以及各种科学、文字等。

现代的视觉传达设计，正是以招贴画为中心的印刷品设计发展起来的。20世纪二三十年代，摄影图版开始被用于招贴等视觉设计中。1946年美国和英国开始播放黑白电视，1951年美国正式播放彩色电视。映像技术的革命，大大拓展了视觉设计的领域。到了20世纪80年代，电脑辅助设计（CAD）技术开始在世界范围内普及，一场新的设计技术革命正在悄然兴起，它在很大程度上改变了视觉传达设计的面貌，开创了视觉传达设计的新纪元。

随着现代通信技术与传播技术的迅速发展，人类社会加快了向信息时代迈进的步伐。视觉传达设计也正在发生着深刻的变化，例如传达媒体由印刷、影视向多媒体领域发展；视觉符号形式从以平面为主扩大到三维和四维形式；传达方式从单向信息传达向交互式信息传达发展。在未来更高级的信息社会，视觉传达设计将有更大的进步，发挥更大的作用。

二、视觉传达设计的构成要素

视觉传达设计最基本的构成要素主要有文字、图形和色彩。

1.文字

文字是视觉设计中信息传递的主要媒介，是我们记录语音、记录事件、交流情感、沟通思想的视觉符号。各种所要传达的信息通过不同的文字（中外文、不同字体）被传递给观众。文字无处不在，几乎出现在我们周围的所有事物上：书页、杂志、墙面、地板和街道标牌等。因而，文字是视觉设计中最重要、最普遍的信息传递符号。

文字的参与，可使设计的表意更加清楚，加强受众的文化认同感。字体设计就是在一定的形式法则指导下，通过对文字的笔画、结构、大小、色彩、排列等进行夸张、变形、解散、重构等处理，使之图案化、形象化，形成视觉上的形式美感，并能有效地传达文字深层的意味和内涵。

文字设计很早就引起了设计师们的注意，早在20世纪20年代初，匈牙利著名视觉传达设计师赫伯特·拜耶就致力于字体设计。当时德国流行的"歌德体"非常繁琐和古老，功能性差，拜耶强调字体设计的简洁和功能特点，改造了字体的这种状况。1925年他所创造的"通用体"（Universal）（图2-2）使包豪斯与无饰线体形成不可分割的组合。创作于1926年的作品"康定斯基展览海报"为其代表作品，作品采用"纯粹形态"构成方法，画面产生不稳定的视觉动势，同时，无饰线体的使用，色彩的红色、黑色、灰色的运用，形成特定的心理暗示。

图2-2 "通用体"赫伯特·拜耶 1923年

2.图形

与文字相比，图形在视觉传达设计中更具直观性，是引起观者注意和记忆的最佳表现形式。图形是对所要表达的物像进行艺术概括后的具有一定思想性和艺术性的形态。图形中包含了视觉设计所要传递的信息，同时，图形的表现形式也是设计者的审美观念的表达。

图形包括插图、摄影照片、纹样、标志、符号等，通过视觉的形象使得观众受到感染并接受和认可，这样就达到了设计的目的。

图形是设计作品中敏感和备受注目的视觉中心。

优秀的设计作品往往都运用独特的图形语言和准确、清晰、有效的元素来表现富有深刻内涵的主题。香港平面设计师黄炳培将红白蓝编织布作为一种视觉元素，经过巧妙的艺术加工处理，以不同的形式反复运用于海报设计中，最终形成了特殊的效果。红白蓝编织布每天都出现在建筑工地和商店门头等日常生活中，是香港人再熟知不过的本土语言，传达出坚韧耐磨的品性，从某种意义上说可能正是香港精神的体现。所以，编织布给人们一种亲近感，由这种元素所呈现的海报图形就更容易被人们所接受，从而引起人们的情感共鸣。他所设计的海报《红白蓝》，利用编织布的

图2-3　黄炳培"红白蓝"海报　香港

重叠产生了传统中式上衣的形态，正表现了编织布和人们生活联系的密切（图2-3）。

在当今的读图时代，一篇优美的广告文案远不如一幅富有创意的广告画面带来的视觉冲击力大。由此可见，图形在视觉传达设计中占据着非常重要的地位。

3. 色彩

色彩是视觉传达设计中的重要元素，它具有一定的情感性和象征性，影响着人们的精神感觉。不同的色彩会带给人不同的视觉感受，也具有不同的象征性意义。

在视觉传达过程中，色彩是第一信息刺激，视觉传达的信息接受者对色彩的感知和反射是最敏感和最强烈的。如今，色彩作为"无声的劝说者"，在激烈的市场竞争环境下，正在展现着日益突出的营销魅力，扮演着重要的角色。这一点从美国苹果公司推出 iPhone5C（图2-4）的多彩外壳以及 iPod shuffle4，以"缤纷色彩"为卖点、日本佳能公司的"你好色彩"相机等都可看出色彩在营销中的独特功效。色彩营销不单在电器电子产品中大行其道，在服装、家纺、交通工具等行业中也争先恐后地以"色"诱人。色彩在整个产品的形象中，最先作用于人的视觉感受，可以说是"先声夺人"。借助这样的心理感受，设计者把所要传递的内容表达出来。在这里，色彩起到了渲染和烘托气氛的作用。同时，利用色彩还能够使得设计更加具有表现力和吸引力，起到装饰的作用。

平面色彩的传达还应注重色彩的专用性，即专用色和形象色。专用色有专属、标识的性质。例如安全色，是为防止危险和灾祸发生的标志性色彩的总称，常见的有红—防火、救火、停止，橙色—危险，黄色—注意，绿色—安全等。形象色，泛指在人们印象中物品的固有色，当然，这种形象色并没有强制性的规定。例如有些色彩，会给人酸、甜、苦、辣等不同的味觉感；有些如

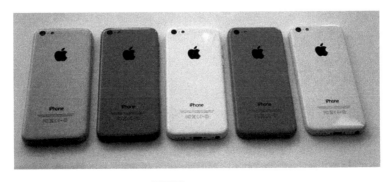

图2-4　iPhone5C

奶油色、枯黄色是促进食欲的颜色。因而在包装或广告设计上，可以充分发挥这种形象色彩的传达功能，以潜在的暗示或味觉的诱惑，吸引并打动观者。可以说，色彩赋予了形式另一种生命、另一种神情气质和另一层存在的意义，从而使得色彩也可以被视为图形语言的一种。

三、视觉传达设计的类型

1.字体设计

文字是约定俗成的符号。文字的形态受书写工具和材料的影响。例如早期的甲骨文、石鼓文以及后来的毛笔字，因为材料与工具不同，同一文字，字形各异。印刷术发明以后，字形分为印刷体和书写体两类，文字排列方法也随之发生了变化。在人类的信息传达与交流活动中，文字是最普遍使用的视觉符号元素。

文字形态的变化，不影响传达的信息本身，但影响信息传达的效果。因此，有必要运用视觉美学规律，配合文字本身的含义和所要传达的目的，对文字的大小、笔画结构、排列乃至赋色等方面加以研究和设计，使其具有适合传达内容的感性或理性的表现以及优美的造型，能有效地传达文字深层次的意味和内涵，发挥更佳的信息传达效果，这就是字体设计。字体设计主要分中文字体设计和西文字体设计。

设计字体包括基础字体设计变化而成的变体、装饰体和书法体等。字体设计被广泛运用于标志设计以及广告橱窗、包装、书籍装帧等设计中。字体设计一般与标志、插图等其他视觉传达要素紧密配合，才能取得完美的设计效果，发挥高效的传达作用。1961年，英国Letraset公司开发了即时干式转印（Dry Transfer）字母工艺，这一项技术能让设计师在更短的时间里以更低的成本来设计各种平面上的字母元素，甚至可以实现以前不可想象的标题排版方式。Letraset公司的信息库不断增加，其中不仅包括从原始铸字公司获得许可的字体副本，还包括本公司的设计（图2-5）。

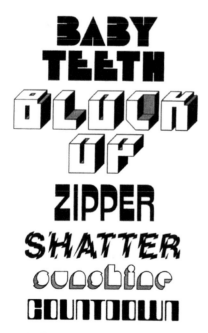

图2-5 Letraset公司的几种字体设计，20世纪60年代，英国

图2-5中最上方是米尔顿·格拉瑟（Milton Glaser）设计的Baby Teeth字体，最下方是科林·布里格纳尔（Colin Brignall）设计的Countdown字体。这些字体均带有波普的味道，在20世纪60年代的科幻小说封面中，常常可以见到这类风格的字体。

2.标志设计

作为大众传播符号的标志，由于具有比文字符号更强的视觉信息传达功能，所以被越来越广泛地应用于社会生活的各个方面，在视觉传达设计中占有极其重要的地位。标志设计必须力求单纯，易于公众识别、理解和记忆，强调信息的集中传达，同时讲究赏心悦目的艺术性。其设计手法有具象法、抽象法、文字法和综合法等。

德国现代主义设计师彼得·贝伦斯（Peter Behrens）重新设计了德国通用电器公司（the Allgemeine Elektrizitäts Gesellschaft，简称AEG）的企业标志。贝伦斯用稳重简朴的Behrens-Antiqua字体取代了飘逸华丽的Eckmann字体，三个字母以品字排列，都分别为等大的六边形框限，它们又被统摄于一个同样比例的大六边形中，意味着作为一个整体的AEG由每个规整个体单元组合而成（图2-6）。后来，贝伦斯

把这个简洁清晰的标志和AEG这三个粗重的字母广泛地应用
到该公司的厂房、企业宣传手册、产品目录、包装、广告，以
及所有产品中，并确保公司的所有印刷品采用一致的字体和版
面，以此为AEG建立起高度统一的企业形象，从而开创了现代
CI设计的先河。

贝伦斯肃清装饰的干扰，将理性而沉稳的风格运用在字体
设计上。他以更具理性特点的罗马字体（Roman typeface）为
基础，对德国人习用的哥特字体（Gothic script）进行科学分
析，将两者融合起来，创造出在印刷和识别上极具简易性的
Behrens-Antiqua字体。

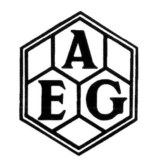

图2-6 贝伦斯，AEG企业标志
1907年

3.插图设计

插图具有比文字和标志还强烈、直观的视觉传达效果。作为视觉传达设计的要素设计之一，
插图设计被广泛应用于广告、编排、包装、展示和影视等设计中。插图设计不同于一般性的绘画、
摄影和摄像，它受指定的信息传达内容与目的的约束，而在表现手法、工具和技巧诸方面，则是
完全自由的。随着摄影、摄像技术和电脑辅助设计技术的发展，插图设计的面貌异彩缤纷，呈现
出无限的可能性。

插图的设计必须根据传达信息、媒介和对象的不同，选择相应的形式与风格。例如机械精工
的商品，宜采用精密描绘、真实感强的插图；而对于儿童商品，采用轻松活泼、色彩丰富的插图
效果则会更好。插图设计在20世纪的杂志封面设计上推陈出新。美国平面设计师瑞·埃文（Rea
Irvin）不仅为1925年创刊的《纽约客》（the New Yorker）封面绘制了装饰风艺术的漫画形象尤斯
塔斯·提利（Eustace Tilley），还创造了新奇的字体题写标题，这让该杂志逐渐形成自己独特的艺
术风格，并成功地吸引观众注意。直到1994年，《纽约客》封面的基本设计都保持了埃文所使用的
两种元素：全出血（Full-Bleed）的图片和左侧那条被称为Strap的垂直色带。

如图2-7所示，作为《纽约客》杂志的第一刊封面，画面描述的是一个穿戴着早期维多利亚服
饰的绅士，手握一枚单片眼镜观察一只蝴蝶。如此设计是为
了迎合受爵士文化影响、思维新潮的精英阶层，以此来讽刺
纽约食古不化的上层阶级，同时也是该杂志的自嘲。

4.编排设计

编排设计，即编辑与排版设计，或称版面设计，是指将
文字、标志和插图等视觉要素进行组合配置的设计，目的是
使版面整体的视觉效果美观而易读，以激起读者观看和阅读
的兴趣，并便于阅读理解，实现信息传达的最佳效果。

编排设计主要包括书籍装帧和书籍、报刊、册页等所有
印刷品的版面设计，以及影视图文平面设计等。当编排的是
广告信息内容时，便同时属于广告设计；当编排的是包装的
版面时，便又属于包装设计。

文字编辑、图版设计和图表设计是构成编排设计的三个
要素设计，它们各自具有独特的设计特征与手法，但是通常
需要综合运用三个设计要素，才能达到整体版面易读美观的
效果。此外，还须根据传达内容的性质、媒体特点和传达对
象的不同，进行综合分析研究，确定最佳的编排版式。从

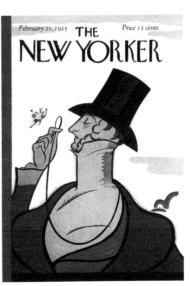

图2-7 瑞·埃文《纽约客》封面，
1925年2月，美国

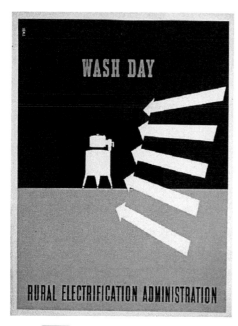

图2-8 莱斯特·比尔为美国农村电力化管理局制作的系列招贴画之一，1937年

图2-9 劳德·卡尔弗特威士忌广告，20世纪50年代，美国

1937年起，美国设计师莱斯特·比尔（Lester Beall）为美国农村电力化管理局制作了大量招贴画，目的在于向还未通电的农村推广电力，这正是罗斯福"新政"中的重要经济计划。比尔明晰简单的设计具有直接的感染力，能够很容易被阅读能力有限的人所理解。比尔的这种设计手法贯穿于整个系列的招贴画中，形成统一的视觉传达效果。

如图2-8所示，比尔采用对比强烈的色彩把画面分为上下两部分，以白色箭头传达电力的强大威力，并配上相应的简短文字。

5. 广告设计

广告的历史非常悠久，在原始社会末期，商品生产和商品交换出现以后，广告也随之出现。最早出现的是口头广告和实物广告，印刷术发明之后，出现了印刷广告。现代电讯传播技术，导致了电台与影视广告的诞生。广义的广告，除了以盈利为目的的商业广告外，还包括非营利性的社会公益广告，以及政府公告、各类启事、声明等。

作为视觉传达设计的广告设计，是利用视觉符号传达广告信息的设计。广告有五个要素：广告信息的发送者（广告主）、广告信息、信息接收者、广告媒体和广告目标。广告设计就是将广告主的广告信息，设计成易于接收者感知和理解的视觉符号（或结合其他符号），如文字、标志、插图、动作（和声音）等，通过各种媒体（或多媒体）传递给接收者，达到影响其态度和行为的广告目的。

根据媒体的不同，广告设计可分为印刷品广告设计、影视广告设计、户外广告设计、橱窗广告设计、礼品广告设计和网络广告设计等。CI设计是广告设计领域的一种新形式，一般是为了创造理想的经营环境，而有计划地以企业标志、标准字和标准色等要素为设计中心，将广告宣传品、产品、包装、说明书、建筑物、车辆、信笺、名片、办公用品，甚至账册等所有显示企业存在的媒体都加以视觉上的统一，以达到树立鲜明的企业形象，增强企业员工的凝聚力，提高企业的社会知名度等目的的设计。

商业广告设计，必须先经过科学和充分的市场调查分析，制定针对性的广告目标和策划，以此为导向进行设计，避免凭主观想象和个人偏好的所谓艺术表现的盲目性设计。在20世纪50年代的美国，成功与地位、机器与未来、美丽与健康、休闲与方便成了广告

一再重复的主题。劳德·卡尔弗特（Lord Calvert）威士忌广告让历史上著名的杰出男士都端着该品牌的威士忌，配以广告"给杰出男人……劳德·卡尔弗特"（图2-9）。于是，生产和设计、市场和广告共同制造了让消费者无法抗拒的信念：个人满足是通过消费和丰裕的物质来达到的。最终，消费文化通过商业广告的设计和传达成功地占据了人们生活的各个方面。

广告隐含着这样一个三段论：所有杰出人士都喝这种威士忌，他们在喝这种威士忌，所以他们也是杰出人士。在这个广告中，仿佛杰出成就与文化气质是一个消费问题，而不是品位与判断力的问题。

6. 包装设计

包装设计是指对制成品的容器及其他包装的结构和外观进行的设计，又称包装装潢设计，是视觉传达设计的重要组成部分。包装可以分为工业包装和商业包装两大类。包装有保护产品、促进销售、便于使用和提高价值的作用。工业包装设计以保护为重点，商业包装设计以促销为主要目的。

包装原来的目的，只是为了使商品在运输过程中不致破损，方便储存，迅速明确品名、生产者、数量和预见质量等。而现代的包装，除了这些基本目的外，逐渐成为产品设计中不可或缺的一部分，成为争夺购买者的重要竞争手段。随着商品竞争的加剧，人们对个性化商品的需求日增，包装的作用也日益明显。对易耗消费品来说，包装的促销作用尤其突出。

包装的视觉设计在设计方法和步骤上，与编排设计和广告设计有相同和相似的地方。包装设计也必须以市场调查为基础，从商品的生产者、商品和销售对象三个方面进行定位，选择适当的包装材料，先进行包装结构的设计，然后根据包装结构提供的外观版面，通过文字、标志、图像等视觉要素的编排设计进行表现，做到信息内容充分准确，外观形象抢眼悦目，富有品牌特色（图2-10）。

优秀的包装设计可以提高商品的价值，诱发目标消费者的购买欲。此外，随着超级商场流通机制的普及发展，顾客购物靠自己选择，商品包装设计的视觉魅力成为促进购买的重要因素。

7. 展示设计

展示设计，或称陈列设计，是指将特定的物品按特定的主题和目的加以摆设和演示的设计。它是以信息传达为目的的空间设计形式，包括博物馆、科技馆、美术馆、世博会、广交会和各种展销、展览会等，商场的内外橱窗及展台、货架陈设也属于展示设计。

早前的展示设计只是商人对自己店铺货架上的商品加以布置摆放和简单的装潢，意在引起顾客的注意，起到诱导购买的作用。随着社会经济与技术的发展，展示设计也迅速发展成为一种综合性的空间视觉传达设计。

展示设计包括"物""场地""人"和"时间"四个要素。成功的展示设计必须建立在综合处理好这四个要素的基础上，必须在形态、色彩、材料、照明、音响、文字插图、影像及模型等多方面充分

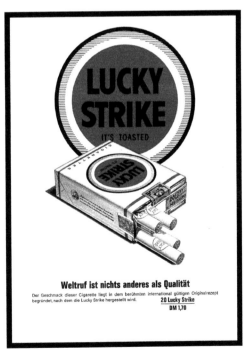

图2-10　罗维，"Lucky Strike"香烟包装盒，1942年

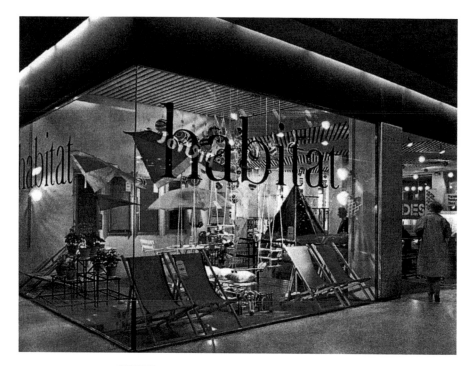

图2-11 康蓝设计小组，habitat商店，约1973年

利用新技术、新成果，借以全面调动观众的视觉、听觉、触觉，甚至嗅觉和味觉等一切感知能力，形成"人"与"物"的互动交流。此外，还应充分考虑展示时间的长短、展品的视觉位置、人流的动向、视线的移动、兴奋点的设置以及观众的年龄、性别、兴趣、职业等因素，把展示场地设计成为一个理想的信息传达环境(图2-11)。

展示设计不是单一的视觉传达设计，它兼有产品设计和环境设计的因素。事实上，它是一种多种设计技术综合应用的复合设计。

8.影视设计

影视设计是指对影视图像和声音及其在一定时间维度里的发展变化进行设计，使之借助影视播放技术，将特定的信息更加生动鲜明、快速准确地传递给信息接收者。影视设计属于多媒体的设计，它综合了视觉和听觉符号进行四维化的信息传递。

影视设计包括电影设计和电视设计。电影自19世纪末问世以来，在图像、声音、色彩和立体感方面都有了很大的进步，它是现代最具综合性的艺术设计形式。电视虽然没有电影的大画面，但是它可以利用电波在瞬息之间将影像和声音广泛地传送出去，自然渗入大众的生活中，影响之大超过其他所有的信息传播媒体。

影视设计还包括各类影视节目、动画片、广告片、字幕等的设计。自从引入电脑辅助设计CAD技术和激光制作技术以后，影视设计的视听效果更加精彩，信息传递更加高效，影响也更广泛。1987年，刚从皇家艺术学院毕业不久的三位英国设计师安迪·阿尔特曼（Andy Altmann）、大卫·埃利斯（David Ellis）、霍华德·格林哈尔希（Howard Greenhalgh）成立了平面设计小组"Why Not"联盟。这几位年轻人把自己定义为既不与主流妥协又不自我疏离于时尚杂志的设计师。通过使用新技术，他们的小规模公司得以维持下去，并且逐渐拓展业务，有机会承接大公司的委托。

图2-12 国际会议影片片断

图2-12是"Why Not"联盟为英国维京唱片公司设计的国际会议影片中的片断，2000年"Why Not"联盟的解决方案是要成为"技术支持的革新者"（Techno-Friendly Innovators），通过保留多样化的技巧，有弹性地接受其他同行的设计方法。由于CAD技术的快速发展，这种方案成为可能。

第二节　产品设计

产品设计，即对产品的造型、结构和功能等方面进行综合性的设计，以便生产制造出符合人们需要的实用、经济、美观的产品。

广义的产品设计，可以包括人类所有的造物活动。从第一块敲砸而成的石器，到今天的服装、家具、汽车和各式的数码产品，都是人类产品设计行为的结晶。在产品设计出现以前，人类的祖先只能依靠大自然的"施舍"获得生存的资料。在漫长的进化和与自然斗争的过程中，人类逐渐具备了利用和改造自然的能力。他们利用自己的双手和工具，发挥意志和理智的力量，通过艰辛的劳动，创造了无比丰富的物质产品，从而在第一自然的基础上，建立起了符合人类生存发展需要的"第二自然"，特别是工业革命以后，更加丰富的工业产品进一步扩大了"第二自然"的外延。虽然第一自然是人类生存的摇篮，但是只有在人工产品构成的"第二自然"的世界里，人类才能拥有自己的家园，才能生活得更加自由，更加美好，才能实现自我的价值。这些正是产品设计的意义所在。

一、产品设计的概念

产品的功能、造型和物质技术条件，是产品设计的三个基本要素。功能指产品所具有的某种特定功效和性能；造型是产品的实体形态，是功能的表现形式；功能的实现和造型的确立需要构成产品的材料，以及赋予材料以特定的造型乃至功能的各种技术、工艺和设备，这些被称为产品的物质技术条件。

功能是产品的决定性因素，功能决定着产品的造型，但功能不是决定造型的唯一因素，而且功能与造型也不是一一对应的关系。造型有其自身独特的方法和手段，同一产品功能，往往可以采取多种造型形态，这也是工程师不能代替产品设计师的根本原因所在。当然，造型不能与功能相矛盾，不能为了造型而造型。物质技术条件是实现功能与造型的根本条件，是构成产品功能与造型的中介因素。它也具有相对的不确定性，相同或类似的功能与造型，如椅子，可以选择不同的材料，材料不同，加工方法也不同。因而，产品设计师只有掌握了各种材料的特性与相应的加工工艺，才能更好地进行设计。

产品的功能、造型与物质技术条件之间具有相互依存、相互制约，而又不完全对应的统一于产品之中的辩证关系。正是因为其不完全对应性，才形成了丰富多彩的产品世界。透彻地理解并创造性地处理好这三者的关系，是产品设计师的主要工作。

产品设计是为人类的使用进行的设计，设计的产品是为人而存在、为人所服务的。产品设计必须满足以下基本要求。

（1）功能性要求

现代产品的功能有着比以前丰富得多的内涵，它包括：物理功能——产品的性能、构造、精度和可靠性等；生理功能——产品使用的方便性、安全性、宜人性等；心理功能——产品的造型、色彩、肌理和装饰诸要素给人以愉悦感等；社会功能——产品象征或显示个人的价值、兴趣、爱好或社会地位等。

（2）审美性要求

产品必须通过其美观的外在形式使人得到美的享受。现实中绝大多数产品都是满足大众需要的物品，因而产品的审美不是设计师个人主观的审美，只有具备大众普遍性的审美情调才能实现其审美性。产品往往通过新颖性和简洁性来体现其之美，而不是依靠过多的装饰才成为美的东西，它必须是在满足功能基础上的美好的形体本身。

缝纫机发明于19世纪中期，起初只专门销售给工厂。但工厂对缝纫机的需求有限，缝纫机生产商不得不把目光投向家庭市场。因而，制造商想方设法让缝纫机变成受欢迎的家用设备。除降低成本外，制造商还生产出各种不同造型的缝纫机以符合人们的家居装饰观念（图2-13）。

（3）经济性要求

除了满足个别需要的单件制品，现代产品几乎都是供多数人使用的批量产品。产品设计师必须从消费者的利益出发，在保证质量的前提下，研究材料的选择和构造的简单化，减少不必要的劳动，增长产品使用寿命，使之便于运输、维修和回收等。尽量降低企业的生产费用和用户的使

图2-13　松鼠缝纫机，1858年

用费用，做到价廉物美，这样才能既为用户带来实惠，最终也为企业创造效益。

（4）创造性要求

设计的内涵就是创造。尤其在现代高科技、快节奏的市场经济社会，产品更新换代的周期日益缩短，创新和改进产品都必须突出独创性。一件产品设计如果没有任何新意，就很容易被进步着的社会所淘汰，因而产品设计必须创造出更新、更便利的功能，或是成为能唤起用户新鲜感觉的新造型设计（图2-14）。

电话自被发明后便具有传递信息的功能，而智能手机的出现扩大了电话的功能，让本来只负责传递信息的电话，具备了娱乐、办公等一系列功能。面对压力巨大的市场竞争，各大公司围绕安装软件、产品外形、硬件设备等不断进行创新研发，以保持自身的竞争力。

（5）适应性要求

设计的产品总是供特定的使用者在特定的使用环境中使用的，因而产品设计不能不考虑产品与人的关系、与时间的关系、与地点的关系，例如产品的设计，必须考虑是成人用还是小孩用（图2-15），春天穿还是冬天穿，家居穿还是室外穿；也不能不考虑产品与物的关系，比如冰箱如果不适应各种食品存放就失去了意义；另外还得考虑产品与社会的关系，因为社会传统中存在着某些忌讳的图像，例如仿"纳粹"标志的产品造型是被禁止的。所以，产品必须适应这些由人、物、时间、地点和社会诸因素构成的使用环境的要求，否则，它就不能存在下去。正如日本夏普

小米MIX　　　　iPhone X　　　HUWEI Mate 10

图2-14　不同公司所生产的智能手机

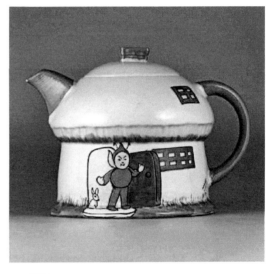

图2-15　梅布尔·露西·阿特韦尔，蘑菇房子造型的幼儿茶具，1926年

公司的总设计师净志坂下提出的：应该在产品将被使用的整体环境中来构想产品。夏普公司就聘请了社会学家来研究人的生活与行为状态，然后设计出产品来填充他们发现的鸿沟。

1883年出版的《农舍、田园和别墅建筑百科》一书中，将育婴家具单独列出作为特殊类别。这是人们首次意识到应该为孩子们专门开发不同于成人用的家具，如易于打扫的玩具柜，或使用不同颜色或动物图案作为装饰等。19世纪末，满足不同儿童需求的育婴家具产品才成熟发展。

除此以外，产品设计还应该易于认知、理解和使用，并且在环境保护、社会伦理、专利保护、安全性和标准化诸方面，也必须符合相应的要求。

二、产品设计的类型

产品设计是与生产方式紧密相关的设计。从生产方式的角度来看，产品设计可以划分为手工艺设计和工业设计两大类型。前者是以手工制作为主的设计；后者是以机器批量化生产为前提的设计。

图2-16 拉锁子彩绣花卉香囊（一对），清中期

1.手工艺设计

手工艺设计（Craft Design）是以手工方式对原料进行有目的的加工制作的设计，主要依靠双手和工具，也不排斥简单的机械。其范围主要包括陶瓷器、漆器、玻璃制品、皮革制品、皮毛制品、木器制品、竹制品、纸制品等的手工艺设计制作。在工业革命以前，手工艺设计制作是人类获得产品资料的主要手段。世界上多数民族都有自己历史悠久、各具特色的手工艺传统（图2-16）。

由于手工艺设计与制作往往没有完全分离，传统风格与个人经验趣味的影响常常贯穿于整个产品的生产过程。因此，相比于标准单一、使人有冷漠感的工业产品，手工艺产品更具民族化、个性化、风格化的特征。其独有的亲切、细腻与自然的美感，是机制产品所不能替代的。但是由于受生产手段的制约，以及相对封闭和分散的发展态势，造成了它不能像工业产品一样广泛地进入普通人的生活。

手工艺是"工"与"艺"的结合。手工艺设计师双手的技巧是手工艺设计制作的前提。手工艺设计往往不仅承袭传统的技术与传统的设计样式，连制作原料也继承传统的选择。随着技术的进步及新的物质材料的发现和应用，手工艺设计在继承前人优秀传统的基础上，也将不断地革新和发展。

2.工业设计

工业设计是经过产业革命，实现工业化大生产以后的产物，区别于手工业时期的手工艺设计。工业设计（Industrial Design）这个词，最早出现在20世纪初的美国，用以代替工艺美术和实用美术这些概念而开始使用。

工业设计包含的内容非常广泛。按设计性质划分，工业设计可以分为式样设计、形式设计和概念设计。

式样设计——对现有的技术、材料和消费市场等进行研究，改进现有产品的设计。

形式设计——着重对人们的行为与生活问题的研究，设计出超越现有水平、满足数年后人们新的生活方式所需的产品，强调生活方式的设计。

概念设计——不考察现有生活水平、技术和材料，纯粹在设计师预见能力所能达到的范畴内考虑人们的未来与未来的产品，是一种开发性的、对未来从根本概念出发的设计。

按产品的种类划分，工业设计可以包括家具设计、服装设计、纺织品设计、日用品设计、家电设计、交通工具设计、文教用品设计、医疗器械设计、通信用品设计、工业设备设计、军事用品设计等内容。

（1）家具设计

家具是人类日常生活与工作中必不可少的物质器具。好的家具不仅使人生活与工作便利舒适、效率提高，还能给人以审美的快感与愉悦的精神享受。家具设计是根据使用者要求与生产工艺的条件，综合功能、材料、造型与经济诸方面的因素，以图纸形式表示出来的设想和意图。设计过程包括草图、三视图、效果图的绘制以及小模型与实物模型的制作等（图2-17）。

作为包豪斯最重要的家居设计师之一，迪克曼（Erich Dieckmann）开发出不同类型的座椅。如马塞尔·布鲁尔（Marcel Breuer）一样，迪克曼从木制家具处得到灵感，并以木制家具的形式为

基础，设计出用金属管材料制作的家具。

家具设计既属于工业设计的一类，同时又属于环境设计，尤其是室内设计中的重要组成部分。家具的陈设定下了室内环境气氛与艺术效果的总基调，对整个室内空间的间隔，以及人的活动及生理、心理上的影响都举足轻重。因而室内设计不能缺少家具设计的因素，同时室内家具的设计也不能脱离室内设计的总要求。同样，室外家具的设计也必须与周边的环境保持协调。

家具种类繁多，按功能划分主要有坐卧家具、凭倚家具和贮存家具，与此对应的主要有床、椅、台、柜四种家具；按使用环境可分为卧室、会客室、书房、餐厅、办公室及室外家具；按材料可以分为木、金属、钢木、塑料、竹藤、漆工艺、玻璃等家具；按体型可以分为单体家具和组合家具等。

（2）服饰设计

衣、食、住、行中的"衣"是人类生活的必需品。衣服是一个通俗的称谓，指穿在人体上的成衣。衣服经过思考、选择、整理，和人体组合得当才叫服装。服饰设计指服装及附属装饰配件的设计。

原始人曾学会用树叶、羽毛、兽皮等当衣服披在身上，并能用兽牙、贝壳等制作朴素的装饰品，可见服饰设计历史之久远。现代人的穿着不只是为了保暖、御寒、遮体，也不只是为了舒适实用，作为人体的"包装"和文明的标志，更重要的是展示穿着者的个性爱好及衬托其气质风度、文化水准与身份地位等。因此，服饰设计不仅需要具备设计技术素质，还需掌握人们的穿着心理、民风习俗等社会文化知识。

世界各地区各民族都有各自传统的服装，如旗袍、西装、和服、纱丽及阿拉伯长袍等。现代服装种类更加繁多，按效用分类，有生活服装、运动服装、工作服装、戏剧服装和军用服装等，此外，还可以按人们的年龄和性别、季节、款式、材料等进行分类。

服装设计包括服装的外部轮廓、造型、内部结构（衣片、裤片、裙片）和局部结构（领、袖、袋、带）设计，也包括服装的装饰工艺和制作工艺设计。设计时必须综合考察穿衣季节、场合、用途及穿衣人的体型、职业、性格、年龄、肤色、经济状况和社会环境等，以使服装不仅适于穿着，舒适美观，同时符合穿衣人的气质、性格特点。

服饰设计除了服装设计，还有附属装饰配件设计。其中，耳环、项链、别针和戒指等佩饰在身上，可与服装交相辉映，焕发服装的生命力。此外，其他如帽子、手套、皮包和围巾等，除了发挥原有的实用价值外，更能突出装饰的作用。

拉里克（René Lalique）是法国新艺术运动的代表人物，他也是首批将女人裸体作为装饰元素运用到珠宝设计中的设计师。如图2-18所示，拉里克将半裸露的女

Das Profil prägt den Charakter des Stuhles.
Einige Beispiele einer Entwicklungsreihe aus der Feder des Verfassers.

图2-17 埃里克·迪克曼，金属管椅子的开发设计图，1931年

图2-18 勒内·拉里克（莱丽），蜻蜓女人胸饰，1897～1898年

人体与蜻蜓躯干结合，创作出这件富有灵性的胸饰。

（3）纺织品设计

纺织品泛指一切以纺织、编织、染色、加花边、刺绣等手法制作的成品。纺织品设计也叫纤维设计，一般包括纤维素材（纺织品）形成的设计和纤维素材制品的设计两种。诸如西服、领带、围巾、手帕、窗帘、壁挂、地毯和椅垫等，选择何种材料、式样、色彩、质感等进行设计，均属于纺织品设计范畴。纺织品设计的历史非常久远，在世界各地区都具有浓郁的地方特色。作为设计的传统领域，现代纺织品在色彩、质地、柔感、图案与纹样方面的设计以及制品的种类与表现诸方面都有了长足的发展。

纤维和纤维制品是人们生活的日常用品，可以用来做衣服和装饰配件穿戴在人们身上，也可以用来做家具、日用器具（如椅子的座面和坐垫）等室内用品，还可用来做床上铺盖物、墙面材料、窗帘布、壁挂等，在满足人们生活和美化生活空间方面起到了独特的作用。随着新的纤维材料和技术的发展，纺织品设计在人们生活中将会占有越来越重要的位置。

（4）交通工具设计

交通工具设计是满足人们"衣、食、住、行"中"行"的需要的设计，主要包括各类车、船和飞机的设计。人类很早就设计发明了简单的舟船和有轮子的车，用于交通和运输，而飞机则是近代的产物。

以前，人们"行"的目的主要是从一个地点到达另一个地点，因而往往更注重交通工具的速度和安全。现代人的"行"不只是为了安全快速地到达目的地，有时甚至根本就不在意目的地是哪里，他们更在意的是"行"的过程中自由舒适的感觉，而且，交通工具已经成为一个人财富和地位的象征。所以，现代载人交通工具的设计，除安全和速度的设计以外，尤其注重舒适性的结构设备设计和个性化、象征性的造型设计，以满足各种各样不同阶层人士的需要。

由贝托尼（Flaminio Bertoni）设计的DS豪华轿车（图2-19）可以说是一座出色的抽象表现主义雕塑，尖锐的头部对基于空气动力学的流线型进行夸张处理，另一方面也似乎有意地与代表法国传统文化的哥特式尖顶建立联系，象征古老的典雅趣味。这款华丽而霸道的豪华车一面世就迅速受到人们的追捧，并成为当时尊贵身份的象征。

现代生活方式受交通工具设计的影响越来越大。地球日益"变小"也主要是得益于交通工具设计的不断进步。交通工具设计中的汽车设计是融入流行文化的流行设计。随着社会潮流的变换，汽车设计也跟着花样翻新，有时还扮演起社会时尚引导者和新生活方式开创者的角色。

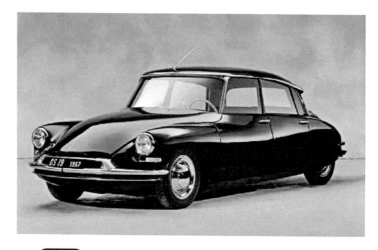

图2-19 弗拉米尼奥·贝托尼，雪铁龙DS豪华轿车，1955年

第三节　环境设计

在视觉传达设计、产品设计、环境设计、数字艺术这四类设计中，环境设计与数字艺术设计都是近年才逐渐形成的设计类型概念。

一、环境设计的概念

一般地理解，环境设计是对人类的生存空间进行的设计。区别于产品设计的是，环境设计创造的是人类的生存空间，而产品设计创造的是空间中的要素。

二、环境设计的类型

环境有自然环境与人工环境之分，自然环境经设计改造而成为人工环境。人工环境按空间形式可分为建筑内环境与建筑外环境，按功能可分为居住环境、学习环境、医疗环境、工作环境、休闲娱乐环境和商业环境等。而对于环境设计类型的划分，设计界与理论界都没有统一的划分标准与方法。习惯上，可大致按空间形式将环境设计分为城市规划设计、建筑设计、室内设计、室外设计和公共艺术设计等。

1.城市规划设计

作为环境设计概念的城市规划，是指对城市环境的建设发展进行综合的规划部署，以创造满足城市居民共同生活、工作所需要的安全、健康、便利、舒适的城市环境。

城市基本是由人工环境构成的。建筑的集中形成了街道、城镇乃至城市。城市的规划和个体建筑的设计在许多方面的基本道理是相通的。一个城市就好像一个放大的建筑物：车站、机场是它的入口，广场是它的过厅，街道是它的走廊——它实际上是在更大的范围为人们创造各种必需的环境。由于人口的集中、工商业的发达，在城市规划中，要妥善地解决交通、绿化、污染等一系列有关生产和生活的问题。1950年前后，里约热内卢是巴西的首都，城市人口的高度集中使之染上了严重的城市病。为了改变巴西工业和城市过分地集中在沿海地区的状况，开发内地不发达区域，1956年，巴西政府决定在戈亚斯州的高原上建设新都，定名为巴西利亚，并由奥斯卡·尼迈耶（Oscar Niemeyer）担任总建筑师。巴西利亚的城市规划颇具特色，城市布局骨架由东西向和南北向两条功能不同的轴线相交构成。东西线东段布置巴西中央政府的办公大楼，西段主要布置市政机关；南北向轴线与公路连接，主干道两旁是住宅区与商业设施（图2-20）。它被誉为城市规划史上的一座丰碑，于1987年被联合国教科文组织收入《世界遗产名录》，是历史最短的"世界遗产"。

城市规划必须依照国家的建设方针、国民经济计划、城市原有的基础和自然条件，以及居民的生产生活各方面的要求和经济的可能条件，进行研究和设计。

根据《城市规划编制办法》（2006年4月1日起施行），城市总体规划纲要应当包括下列内容。

① 市域城镇体系规划纲要，内容包括：提出市域城乡统筹发展战略；确定生态环境、土地和水资源、能源、自然和历史文化遗产保护等方面的综合目标和保护要求，提出空间管制原则；预测市域总人口及城镇化水平，确定各城镇人口规模、职能分工、空间布局方案和建设标准、原则；确定市域交通发展策略。

图2-20 巴西利亚的城市规划图和俯瞰图

② 提出城市规划区范围。

③ 分析城市职能，提出城市性质和发展目标。

④ 提出禁建区、限建区、适建区范围。

⑤ 预测城市人口规模。

⑥ 研究中心城区空间增长边界，提出建设用地规模和建设用地范围。

⑦ 提出交通发展战略及主要对外交通设施布局原则。

⑧ 提出重大基础设施和公共服务设施的发展目标。

⑨ 提出建立综合防灾体系的原则和建设方针。

2.建筑设计

建筑设计是指对建筑物的结构、空间及造型、功能等方面进行的设计，包括建筑工程设计和建筑艺术设计。建筑是人工环境的基本要素。建筑设计是人类用以构造人工环境的最悠久、最基本的手段。

建筑的类型丰富多样，建筑设计也门类繁多，主要有民用建筑设计、工业建筑设计、商业建筑设计、园林建筑设计、宗教建筑设计、宫殿建筑设计、陵墓建筑设计等。不同类型的建筑，功能、造型和物质技术要求各不相同，需要施以各不相同的设计方法。

建筑的功能、物质技术条件和建筑形象，即实用、坚固和美观，是构成建筑的三个基本要素，它们是目的、手段和表现形式的关系。建筑设计师的主要工作就是要完美地处理好这三者之间的关系。

建筑历来被当作造型艺术的一个门类，事实上，建筑不是单纯的艺术创作，也不是单纯的技术工程，而是两者密切结合、多学科交叉的综合性设计。建筑设计不仅要满足人们对建筑的物质需要，也要满足人们对建筑的精神需要。从原始的筑巢掘洞到今天的摩天大楼，建筑设计无不受到社会经济技术条件、社会思想意识与民族文化，以及地区自然条件的影响。古今中外千姿百态

图2-21 太平洋科学中心，1962年，美国西雅图

的建筑都可以证明这一点。

当代的建筑设计，既要注重单体建筑的比例式样，更要注重群体空间的组合构成；既要注重建筑实体本身，更要注意建筑之间、建筑与环境之间"虚"的空间；既要注重建筑本身的外观美，更要注重建筑与周边环境的协调配合。1962年，日裔美国建筑师雅马萨奇·山崎实（Minoru Yamasaki）为西雅图世博会设计的联邦科学宫（现为太平洋科学中心，Pacific Science Center，图2-21）便实现了建筑与环境的和谐。科学馆采取了建筑物环绕院落布置的方式，不同于传统展览建筑的集中式布局，并且在院落中间设置水面，以雕塑花环绕着水面，颇有东方园林建筑的意境。

如今，院中安置着由艺术家丹·科森（Dan Corson）于2013年设计创作的五个高达10米的雕塑花，其灵感来自澳大利亚桉树。这一作品被称为"声波开花"，在其顶端装置着太阳能电池板，当人们接近时，花儿便嗡嗡作响，并在黑夜中发光。

3.室内设计

室内设计，即对建筑内部空间进行的设计。具体地说，是根据对象空间的实际情形与使用性质，运用物质技术手段和艺术处理手段，创造出功能合理、美观舒适、符合使用者生理与心理要求的室内空间环境的设计。

室内设计是从建筑设计中脱离出来的设计。室内设计创作始终受到建筑的制约，是"笼子"里的自由。因而，在建筑设计阶段，室内设计师就与建筑设计师进行合作，将有利于室内设计师创造出更理想的室内使用空间。室内设计不等同于室内装饰。室内设计是总体概念。室内装饰只是其中的一个方面，它仅指对空间围护表面进行的装点修饰。

室内设计一般包括四个主要内容。

① 空间设计，即对建筑提供的室内空间进行组织调整，形成所需的空间结构；

图2-22 波尔多住宅，1994年，法国

② 装修设计，即对空间围护实体的界面，如墙面、地面、天花板等进行设计处理；

③ 陈设设计，即对室内空间的陈设物品，如家具、设施、艺术品、灯具、绿植等进行设计处理；

④ 物理环境设计，即对室内体感气候、采暖、通风、温湿调节等方面的设计处理。

室内设计大体可分为住宅室内设计、集体性公共室内设计（学校、医院、办公楼、幼儿园等）、开放性公共室内设计（宾馆、饭店、影剧院、商场、车站等）和专门性室内设计（汽车、船舶和飞机体内设计）。类型不同，设计内容与要求也有很大的差异。然而，不管是何种类型的室内设计，皆是以满足人们的精神生活和物质生活要求为目的的，并力求达到使用功能的必需要求和视觉环境的美好享受。1994年，荷兰建筑师雷姆·库哈斯（Rem Koolhaas）便为因车祸而需长年坐轮椅的业主设计了波尔多住宅（图2-22）。该住宅最大的特色在于房屋中央设置了一个升降平台，由机器驱动，类似于电梯，但采用开放式设计，结合男主人日常工作的特点，既是他上下楼的工具，也是他的活动工作台。一层与二层大量采用玻璃幕墙，采光效果极佳，空间开敞通透，波尔多市美景可尽收眼底。

4.室外设计

室外设计泛指对所有建筑外部空间进行的环境设计，又称风景或景观设计（Landscape Design），它包括园林设计，还包括庭院、街道、公园、广场、道路、桥梁、河边、绿地等所有生活区、工商业区、娱乐区等室外空间和一些独立性室外空间的设计。随着近年公众环境意识的增强，室外环境设计日益受到重视。

室外设计的空间不是无限延伸的自然空间，它有一定的界限。但室外设计是与自然环境联系最密切的设计。"场地识别感"是室外设计的创作原则之一，室外设计必须巧妙地结合利用环境中的自然要素与人工要素，创造出源于自然、融合于自然而又胜于自然的室外环境。相比偏重于功能性的室内空间，室外环境不仅为人们提供广阔的活动天地，还能创造气象万千的自然与人文景象。室内环境和室外环境是整个环境系统中的两个分支，它们是相互依托、相辅相成的互补性空间。因而室外环境的设计，还必须与相关的室内设计和建筑设计保持呼应和谐、融为一体。

图2-23 水之教堂，1988年，日本

　　室外环境不具备室内环境稳定无干扰的条件，它更具有复杂性、多元性、综合性和多变性，自然方面与社会方面的有利因素与不利因素并存。在进行室外设计时，要注意扬长避短和因势利导，进行全面综合的分析与设计。日本设计师安藤忠雄于20世纪80年代末设计的"教堂三部曲"，其中"水之教堂"（图2-23）以"与自然共生"为主题，充分利用了室外环境，使教堂与大自然混为一体。

　　教堂的正面由一面长15米、高5米的巨大玻璃组成，所面对的是一个90米×45米的人工水池，池中的水由山涧的溪流引来。冰雪融化之后，巨大的玻璃将完全打开，婚礼仪式便犹如在北海道的大自然中举行。

5.公共艺术设计

　　公共艺术设计是指在开放性的公共空间中进行的艺术创造与相应的环境设计。这类空间包括街道、公园、广场、车站、机场、公共大厅等室内外公共活动场所，所以公共艺术设计在一定程度上与室内设计、室外设计的范围重合。但是，公共艺术设计的主体是公共艺术品的创作与陈设。现代公共艺术设计正是兴起于西方国家让美术作品走出美术馆、走向大众的运动。

　　一个城市的公共艺术，是这个城市的形象标志，是市民精神的视觉呈现。它不仅能美化都市环境，还体现着城市的精神文化面貌，因而具有特殊的意义。理想的公共艺术设计，需要艺术家与环境设计师的密切合作。艺术家擅长于艺术作品的创作表现，设计师擅长于对建筑与环境要素的把握，从而共同设计出能突出艺术作品特色的环境。此外，作为艺术作品接受者的公众，同时也是作品成功与否的最后评判者。因而，公共艺术的设计创作不能忽视公众参与的重要性和必要性。上海浦东新区的"上海国金中心ifc广场"是一座集商场、酒店、公寓及写字楼于一体的综合型大楼。其简约的外观形成了现代雕塑般的建筑效果。ifc广场前的巨大雕塑以古代和当代的中国文字结合多国字符，来组成一个虚虚实实的人体型态，这是西班牙艺术家普兰萨（Jaume Plensa）的作品——"回忆之家"（图2-24）。这件作品在世界各地结合当地的文字与文化来塑造本体，象征着普世的人文主义价值，原设计让参观者可随意走进雕塑内部，品味传统与未来之间恒常进行的

图2-24　　"回忆之家"，2014年，上海浦东

对话，并探索不同的回忆，以及多样化的文化发展。目前，普兰萨已在西班牙、法国、日本、英国、韩国、德国、加拿大、美国等地设置许多件公共艺术作品，并成为深受大人小孩喜爱的城市地标。

以上对设计进行的类型划分，并不是绝对的、最后的划分。在社会、经济和技术高速发展的今天，各种设计类型本身和与之相关的各种因素都处在不断的发展变化中。

第四节　数字艺术设计

进入21世纪，人类社会步入信息社会，以计算机科学为标志的数字技术给设计领域带来了空前的繁荣。计算机的出现改变了传统的用纸、笔、圆规等工具进行设计的方式，提供的设计方式在速度、精确度、效果、品质上也都远远超过以往。它以惊人的速度席卷了包装、广告、印刷、影视、网页、建筑、服装等几乎所有视觉设计领域，设计迎来了崭新的数字化时代。当然，计算机只是一种新的设计工具，不能够替代设计师的作用，在设计过程中，设计师是设计活动的主导，计算机作为工具实现设计师的想法。

一、数字艺术设计的特征

1.综合性

综合性指对计算机、声音、图像、通讯技术等多种因素的综合运用。数字化技术在现代艺术设计中的运用，促进了设计审美价值体系的变化。设计者在娴熟运用传统艺术表现手段的同时，

又在数字化技术的引导、支撑下，通过综合文字、图片、动画、声音、视频等各种表现手段，全方位、多角度、生动地表达设计意图，真正达到了图、文、声、像并茂的设计效果。这种数字化艺术模糊了艺术和技术的界限，构成了科学与艺术高度融合的新的艺术形式，形成了新的审美趋向。

2.互动性

数字艺术的互动性是数字化艺术在创作与接受之间，作者与观众之间表现出的一种角色换位、互动沟通、共同参与、共同分享的艺术模式，是艺术同一性的典型体现。在数字互动艺术中，参与者都体验到了艺术家及艺术创作的快感，人的个性化元素在作品中成为艺术的对象，没有专门的艺术技能，凭借数字技术提供的"半成品"进行"来料加工"式的合成和后期制作，这种共同参与艺术制作的互动平台与气氛，最终形成了当今人们所关注的艺术的互动特征，即艺术与非艺术的交互、艺术家与非艺术家的交互。

3.虚拟性

通过计算机和网络空间将不同时空维度的现实与现象，以虚拟的方式加以整合和链接，使人们在虚拟的世界中去实现自己在现实中无法实现的体验和梦想。

二、数字艺术设计的类型

1.网页设计

网页设计伴随着计算机互联网的产生而出现，指在有限的屏幕空间上将图像、文字、色彩、动画、声音等多媒体元素进行有机组合，将传达内容所必要的各种构成要素进行一种视觉的关联和合理配置。网页设计具有视觉传达设计的特点，同时又是虚拟的和交互式的设计。成功的网页设计不仅能够提高版面的浏览价值，而且有利于该网页主题信息的有效传播，并加强浏览者的视觉留存（图2-25）。

图2-25　网页设计

图2-26 多点触控技术的界面设计

2.游戏设计

随着计算机和互联网的普及，游戏设计已经成为今天最具生命力的设计活动。竞争性、趣味性和可参与性是游戏得以迅速发展的关键，使之成为集剧情、音乐、动画等程序于一体的复合型技术。游戏设计通常主要有三个大的方向：游戏美工设计、游戏程序开发和游戏策划。其中，游戏美工设计包括游戏角色、游戏场景、游戏原画、游戏动作、游戏特效、游戏UI界面这几个部分；游戏程序开发包括4G手机游戏程序开发、2D网络游戏程序开发、3D网络游戏程序开发；游戏策划则包括了系统策划、关卡与活动策划、数值策划、文案策划及执行策划。游戏创造了一个虚拟的空间和环境，人们身处其中，满足了某种精神层面的需求。

3.用户界面设计

用户界面设计是屏幕产品的重要组成部分。界面是一个窗口，它是将不同的元素进行排列，并使之成为一个连贯的整体。用户界面设计又称人机界面设计，即对人和机器之间保持沟通的界面进行设计，使界面易于使用，使产品的功能能够很好地被用户发掘和利用（图2-26）。

4.虚拟现实设计

VR（Virtual Reality）是虚拟现实的简称。这项技术原本是美国军方开发研究出来的一项计算机技术。简单地说，就是利用计算机生成一种模拟现实的环境，或者甚至是一种想象中的环境。虚拟现实技术集合了许多学科，包括心理学、计算机图形、机器人、多媒体、数据库等，借助计算机技术和硬件设施，实现人们对视觉、听觉、触觉、嗅觉等多维虚拟现实的体验。

虚拟现实技术不仅可以模拟现实世界，而且还能够创造出虚拟的世界，展示出人类广阔的想象空间，是计算机图形学、仿真技术、人机接口技术、多媒体技术、传感技术等的交叉技术。

随着数字技术的不断发展和成熟，数字艺术设计将有更大的发展空间，将会渗透到生活的更多层面（图2-27）。

图2-27 虚拟现实设计

小结

　　本章对设计的类型进行划分说明，这种划分方法可以方便地找到各种设计的共性，同时也能使人清楚每一种设计类型的特征，但这并不是绝对的、最后的划分。各种类型的设计之间都是相通的。

　　设计学成为学科的历史不长，它的产生是20世纪以来的事情。作为一个体系，它具有边缘性、开放性的特点。设计学研究者广泛地吸取或借用哲学、经济学、社会学、心理学、科学等其他学科的最新成果，进行本学科的研究，已经推出诸多设计学研究领域的新课题，如设计管理学、设计美术学、设计批评学、设计教育学、设计经济学、人机工程学、设计符号学、设计社会学、设计伦理学、设计考古学等。现代设计的发展越来越多地走向多元化，更具完整性。在社会、经济和技术高速发展的今天，各种设计类型不断相互吸收、借鉴、融合而产生新的设计类型。展望未来，设计学研究将更加繁荣，设计学学科体系将更趋完善，研究领域将更为广阔。

课堂实训

　　了解自己将要为之设计的"人"及其需要。由己及人，由家人及社会，寻求满足各个年龄不同需要的方法。

本章习题

　　1.如何看待计算机在设计中的作用？

　　2.什么是视觉传达设计？结合学习体会，你认为对于一位优秀的平面设计师来说最重要的基础是什么？

　　3.产品设计的主要种类有哪些？

　　4.简述环境设计的含义及范畴。

　　5.简述数字艺术的特征。

第三章
设计发展史

设计概论

在原始时期、手工业生产时期，设计是一种造物活动，它和手工生产方式有着密切的联系；到了大工业生产时代，设计的生产方式又和工业生产联系在一起。因此，设计的历史发展就存在着两个阶段：一是原始社会开始到工业革命以前的手工生产时代，我们可以称之为"工艺美术时代"，这个历史时期的设计产品带有明显的手工生产烙印，包括陶瓷制品、青铜器、玉石工艺、染织工艺、家具制品等；二是"工业革命"以来的设计，由于工业化的大生产手段，设计制品得以大量产生和普及，如书籍装帧设计、广告设计、包装设计、工业产品设计、室内外环境设计、服饰设计等。虽然在加工手段、设计观念上有着明显的区别（如时代的、民族的、区域的），但是有一个相同点——这些产品都是人类为某种目的而做的创造性生产，都是设计活动的产物。

第一节　古代中国的工艺美术

人类自从事生产劳动、制造工具起就出现了最早意义上的设计。这种从简单到复杂、从幼稚到成熟的发展过程体现了技术的进步和形式美感的创造过程，这个过程是人类有意识的创造过程，因而这也是人类文明发生、发展的一种标志（图3-1）。

设计是艺术和科学技术结合的产物，因而设计的历史也就是艺术和科学技术结合的历史，是人类文明发展史的一部分。

图3-1　新石器时代，原始装饰品

一、中国古代手工艺生产

1.陶器设计和制作

陶器是人类留传下来的所有不朽的先古文化遗迹中最显著的标志，是人类文化进步最典型的代表，并反映了文化的承续性。陶器的制作和使用标志着人类结束了上百万年的游猎生活而转向农耕定居生活，是人类文明的质的飞跃（图3-2）。

2.瓷器设计和生产

陶器发展成熟之后，中国迎来了瓷的诞生和发展。宋代是中国古代制瓷业最灿烂辉煌的时代，制瓷业在宋代有着极高的发展水平，窑址作坊遍及中原和江南各地，形成了许多风格独具的窑系，可谓星汉灿烂、蔚为壮观。宋代著名的五大瓷窑有汝窑、官窑、钧窑、哥窑和定窑，各种

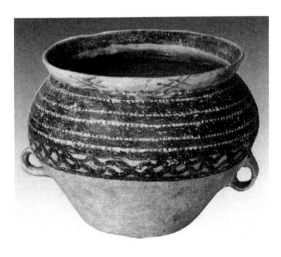

图3-2　仰韶文化的彩陶，河南渑池

图3-3 宋代汝瓷

图3-4 青铜器，商代

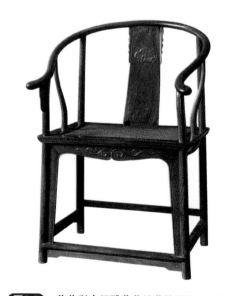

图3-5 黄花梨壸门雕蔓草纹藤饰圈椅，明代

瓷窑不仅为宫廷生产御用器皿，也为广大民众生产日常用品，同时还远输国外。瓷器成为当时中国最主要的出口商品（图3-3）。

3.青铜器的设计和制造

中国古代青铜器种类繁多、造型优美、纹饰富丽、铭文典雅、制作精巧，是研究商周至秦汉时代历史的重要实物资料。在中国乃至世界物质文明史、美术史上都占有极为重要的地位。青铜器在长期发展演变过程中，形成了不同时代的风格与特征，同时也充分反映出同一时代的多样性和统一性。其中，夏商周时期被称为我国的青铜器时代，这一时期的青铜器大致有生产工具、兵器、车马器和礼器等几大类，数量之多、纹饰之美、工艺之精，为人所叹（图3-4）。

4.家具与建筑设计

中国古代家具的发展历史源远流长，从商周时期到晚清，家具的型制经历了由矮型到高型的转变，古人的起居方式也因为家具的发展经历了由"席地坐"到"垂足坐"的转变。其转变的成因与各个时期的人文精神和社会意识是分不开的。其中，明式家具达到了科学性与艺术性的高度统一，其中榫卯连接在不同部位，根据不同受力需要，有不同结构。结构坚固牢稳，制作严格精细，一线一面、曲折转折均一丝不苟，严谨准确（图3-5）。

中国的建筑具有悠久的历史传统和光辉的成就。从建筑类别上说，包括皇家宫殿、寺庙殿堂、陵墓、民居、风景园林、防御建筑等。中国古代建筑具有独特的单体造型，大致可以分为屋基、屋身、屋顶三个部分。巧妙而科学的框架式结构，是中国古代建筑在建筑结构上最重要的一个特征。中国建筑文化源远流长，博大精深，人与自然和谐发展是古代建筑的重要设计理念，其对现代建筑文化思想和建筑实践都有极其深远的影响。

二、中国古代设计思想

中国古代设计思想散于各种典籍之中，虽不成系统，但对于我们理解中国古代设计有不可低估的作用。考察中国古代设计思想可以与追溯中国古代历史发展紧密结合。无论商代的"威严庄重"、春秋战国的"文质兼备"、秦汉的"和"与"适"、魏

晋南北朝的"贵无"，还是隋唐的"磅礴之气"、宋的"天人合一"、明清"穷究试验"，无不体现出中国古人的设计倾向和思想内涵。

自晚清开始，中国陷入了西方列强的侵略和瓜分，在动荡的社会历史背景下，中国几千年来的工艺美术受到了极大的冲击，自给自足的小农经济由于外来经济和商品的进入而濒于解体，以手工生产形式为主的工艺美术行业在这种情况下其生存状况可想而知。自清末开始，中国手工业生产衰落，而作为工艺美术发展主线的宫廷工艺美术生产，此时由于国力的衰落也逐渐萎缩。而在"洋务运动"兴起、民族工商业进一步发展的大背景下，中国传统工艺美术开始被动地向现代意义上的设计转型，出现了不同于工艺美术的具有现代意味的艺术设计。

第二节　外国古代工艺美术概况

人类设计行为的发生是伴随着"能够制造工具的人"的出现而开始的；而设计行为的持续发展又与未曾中断过的人类文明历史一样悠久。按照当代许多研究者的说法：我们有理由认为，设计这一人类生物性与社会性的生存方式，开始于对石器有意识、有目的的加工制作。

一、古代设计：公元前3500年～公元16世纪初

一般以为，新石器时代出现的手工制品是"设计"的起源，而原始的书写系统则需利用基本的平面设计原理来达到传播信息的目的。

文字产生于公元前3500年左右，是介于从农业出现到蒸汽机时代之间人类最为重要的发明。人类早期主要使用三维方式来传达信息，如陶筹（图3-6），即可用作刻画符号的泥制柱状印章。苏美尔人使用的是独特的文字，人们将其称为"楔形字母"。

约公元前3000年，尼罗河沿岸的埃及人并没有采用楔形字母，而是发展出了象形文字（图3-7）。

（1）古代家具

在古埃及时期，凳子是十分常见的坐具，主要是利用榫眼和榫衔接的细木工手艺及皮革绳子制成的，座面采用灯芯草、芦苇或木条板编成网格状。折叠凳（Folding Chair）则是采用呈X形的斜角横木连接座位与地面，座面常用皮革制成。

图3-6　陶筹，约公元前3300年，伊拉克

图3-7　纳尔迈调色板（Palette of Narmer），泥岩，高63.5厘米，希拉孔波利斯第一王朝，公元前3000年，埃及博物馆藏，开罗

图3-8　宴会场景，意大利帕埃斯图姆，公元前480年，现藏于帕埃斯图姆博物馆

　　后来，人们在凳子上加上靠背及扶手使之变成椅子。十八王朝时期椅子取代凳子在民间得到了普及。在古埃及，日常所使用的家具普通而粗糙，精心制成的家具则被放置于墓室之中。

　　与古埃及不同的是，古希腊、古罗马的家具是为活人而非死者而制的。古希腊的家具最初是模仿古埃及的家具样式，但后来出现了具有希腊特色的克里斯莫斯椅（Klismos Chair）。它具有优雅的曲线轮廓，特别是八字形的腿。长榻是古希腊另一比较常见的家具形式，它常设有头靠，让人斜倚其上时可以作为支撑。它既可以作为主人就餐的躺椅，也是主人就寝的床铺、迎宾时的座位（图3-8）。长榻之下可放置小桌，随需要拉出、推回。其框架和腿通常以大理石或青铜制成，再镶嵌以象牙、龟甲、贵重金属等作为装饰。古希腊的家具形式被古罗马所继承，并加以改造。

　　（2）古代建筑

　　埃及人独特的品位表现在他们丰富多彩的艺术和巨大的建筑物上。柱子是富于表现性的古埃及建筑语言。在埃及典型的石柱设计中可看到柱础和柱头下留有绳索捆绑的暗示，这种特征源自早期在住宅和宫殿中用芦苇束捆绑和泥土加固的需要。图3-9为卡纳克的阿蒙神庙的柱子，这种柱式的柱子不仅担负着支撑重量的作用，也是建筑艺术的装饰中心部位所在。

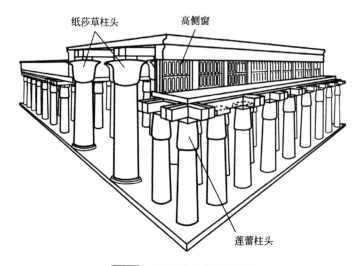

图3-9　阿蒙神庙建筑复原图

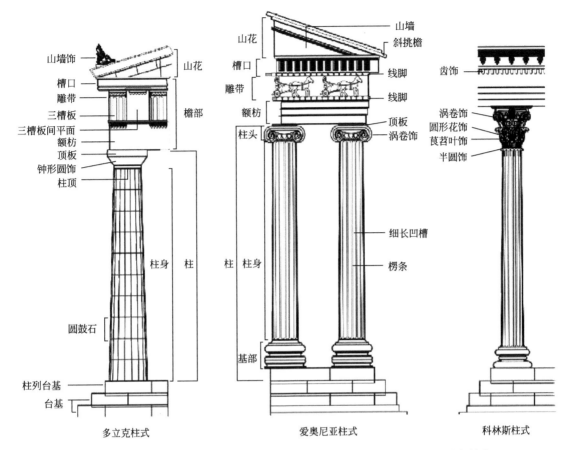

图3-10 古希腊柱式示意图，从左至右：多立克柱式、爱奥尼亚柱式、科林斯柱式

在公元前600年左右，希腊的建筑师将从前可能是用木头建造的庙宇，设计成以石柱支撑的正方形和长方形，并安有圆柱形的门廊。列柱是希腊神庙的首要建筑语言。古希腊人建造柱子的灵感来源于埃及，到公元前6世纪形成了属于自己的独特做法，即罗马人所说的"柱式"。希腊人的柱式有三种（图3-10）：多立克式、爱奥尼亚式和科林斯式。此外还有女像柱。

从设计史的角度来看，罗马人对世界文明的最大贡献是他们在公共建筑和城市规划方面所表现出的创造。罗马人是希腊三种柱式的直接继承者，对科林斯柱式尤为青睐，因为这种柱式更适合他们热衷的大型公共建筑与皇家建筑所需要的趣味。在希腊三柱式的基础上，罗马人还发展出两种新柱式：托斯卡纳式和组合式。起拱技术源于罗马人的另一项发明——混凝土技术。罗马人的混凝土技术发展于公元前3世纪至前1世纪。它是将罗马附近盛产的火山灰与石灰相混合制成灰泥，并在其中填入碎石作为加强材料，凝结后具有很高的强度。罗马圆形竞技场的墙壁和拱顶，使用的便是此种混凝土。

《建筑十书》是古罗马建筑师维特鲁威（活跃于公元前46～前30年）所著的一部有关建筑实践与理论的建筑师手册。维特鲁威的这部著作在中世纪以手稿的形式传播，到了1486年才首次以印刷版的形式在罗马出现。从那时起，该著作经过多次编辑和迻译，且一直以来被看作是有关古典建筑的权威观点。

早期，基督教并没有特定的建筑传统，只得从古希腊罗马建筑语汇中去选择自己的圣殿形式。"巴西利卡"是古典文化时代的一种大型会堂建筑（图3-11）。

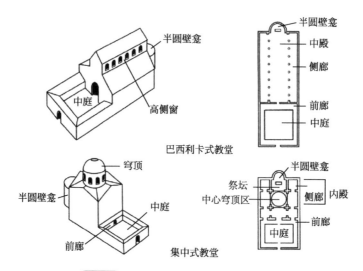

半圆壁龛

图3-11 巴西利卡式与集中式教堂结构图

哥特式建筑的基本构件是尖拱和肋架拱顶，建筑师对尖券和肋架拱顶这种既有的结构技术进行了前所未有的大胆尝试。尖拱的拱肋构成了哥特式教堂的基本承重骨架，在肋拱之间填以轻薄的石片，便大大减轻了拱顶的重量。轻盈的拱顶可以由细而高的支柱来支撑，不再需要厚重的墙壁，配以成片的花饰窗格，其光影缭绕的神圣性远远强于罗马式建筑室内的装饰壁画；石材的向下坠重感消失，建筑高高升起。建筑室内外的所有水平线都被尖尖的、垂直的建筑构件打破，所有空间都以向上升起的视觉效果得到统一（图3-12）。

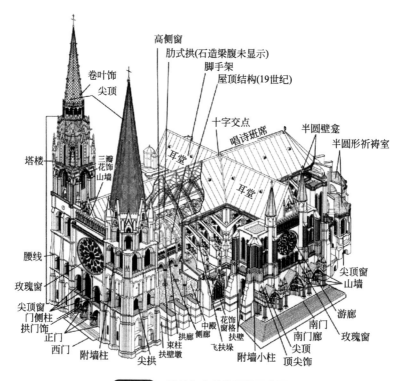

图3-12 沙特尔大教堂结构示意图

二、近代设计：14世纪初期～1769年

作为一场文化运动，文艺复兴发端于14世纪的意大利，15世纪后期起扩展到西欧各国，16世纪达到鼎盛。这是一场影响遍及社会生活、思想观念方方面面的运动。就设计实践与理论而言，这个阶段呈现出既独具特征又十分复杂的面貌，并在许多方面为此后两三百年的设计奠定了基本格调。1420年，从罗马废墟归来的布鲁内莱斯基为半个世纪以来无从建造的佛罗伦萨大圆顶提出了切实可行的方案（图3-13）。安德烈亚·帕拉迪奥（Andrea Palladio，1508～1580年）是意大利晚期文艺复兴的建筑大师，帕拉迪奥最为著名的建筑莫过于位于维琴察（Vicenza）的圆顶别墅（Villa Rotonda，图3-14）。

巴洛克一词的来源说法不一。意大利哲学家克罗齐（Benedetto Croce1866～1952年）认为它源于Baroco，原本是逻辑学中三段论式的一个专门术语。较常见的说法则认为它来自葡萄牙语Barroco，原指一种形状不规则的珍珠，引申为"不合常规"。文化史家雅各布·布克哈特（1818～1897年）可能是把"巴洛克"在艺术上的意义固定下来的人，他用它专指那种他认为从文艺复兴极盛时期的建筑风格已经蜕化成的出现在意大利、德国和西班牙的反宗教运动时期的华丽风格。除了艺术领域，该词在音乐和文学领域的使用也得到承认。在广泛的文化史上，人们有时把欧洲的17世纪称为巴洛克时代。

17世纪早期巴洛克建筑的主要代表是卡洛·马代尔诺（Carlo Maderno，1556～1629年）设计的圣苏珊娜教堂（图3-15）。圣苏珊娜教堂虽仿效耶稣教堂，比例却更为高峻雄伟；门面的细部安排层层曲突，愈近中央大门愈为明显，例如由扁平的方柱变为半圆柱再变为3/4圆柱。马代尔诺还担任了圣彼得大教堂的内部改建和门面建筑设计。这座历经数代建筑师之手的著名建筑，此时已被改为拉丁十字平面。马

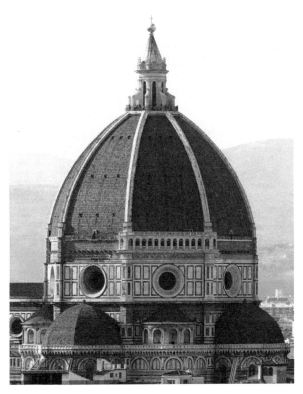

图3-13 布鲁内莱斯基，佛罗伦萨大教堂圆顶，1420～1436年，意大利

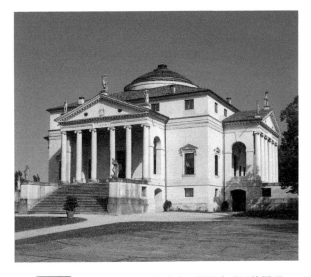

图3-14 安德烈亚·帕拉迪奥，维琴察附近的圆顶别墅，1550年，意大利16世纪的别墅

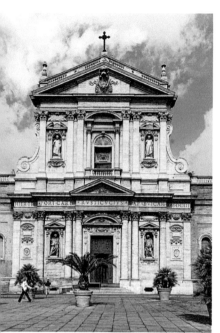

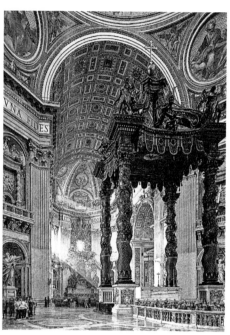

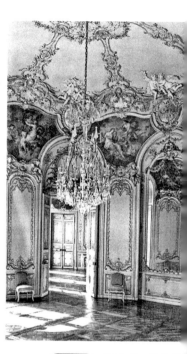

图3-15　卡洛·马代尔诺，圣苏珊娜教堂，1597 ~ 1603年，意大利罗马

图3-16　贝尔尼尼，圣彼得大教堂主祭坛之上的青铜华盖，1624 ~ 1633年

图3-17　博夫朗，苏比兹府邸的公主厅，1735年，法国巴黎

　　代尔诺扩建的内部和门面仍充分吸取了米开朗琪罗巨形柱式的基本图案，保持了整体的雄伟感，门面的安排还采取了类似圣苏珊娜教堂的手法，使这种教堂具有了巴洛克的面貌。

　　17世纪盛期巴洛克设计的代表人物有马代尔诺的两位学生詹·洛伦佐·贝尔尼尼（Gian Lorenzo Bernini，1598 ~ 1680年）和弗兰切斯科·博洛米尼（Francesco Borromini，1599 ~ 1667年）。贝尔尼尼为圣彼得大教堂室内装饰工程设计了众多动态强烈的雕塑，利用色彩、光线和雕塑块面的光影变化营造出激动人心的辉煌场面。伫立在主祭坛之上的青铜华盖也由贝尔尼尼设计，这是一座高达29米的巨型幕棚，顶端的十字架象征着基督教的大获全胜（图3-16）。

　　据说巨大的螺旋形柱子来源于叙利亚所罗门神庙，它造就了与基督教传统的精神联系，同时这种非古典的巨柱具有向上旋扭的动势，成为巴洛克常见的设计语言。

　　随着路易十四的驾崩，法国巴洛克的雄伟格调也行将终了。一种具有女性气质的精致华丽风格逐渐兴起，这就是罗可可。罗可可主要体现在室内设计、家具设计和其他相关的装饰设计中，它呈现了法国人妩媚、愉悦和优雅的一面，很快就被奥地利和德国模仿，以后又在相当程度上影响了英国。罗可可开始时与巴洛克有所混杂，后来又与新古典主义有着某种程度上的平行，后者弘扬的是简易、得体的古典风格，此时西方开始从硬装转向对软装的关注，从建筑设计转向室内设计。

　　热尔曼·博夫朗（Germain Boffrand，1667 ~ 1754年）是著名的法国罗可可设计师，他对许多王公贵族的府邸进行了设计和改造，其中苏比兹府邸的公主厅（图3-17）就是罗可可的代表作。淑女名士的起居室内有很强的私密性，装饰优雅，室内多为白色等安静清淡的色调，配以金色、淡雅的玫瑰红、绿色等精美细腻的装饰作为点缀，色彩明亮清丽，布局灵活合理，格调轻快妩媚。

18世纪伊始，机器成为人类日常生产、生活中不可或缺的要素，这不仅是一场工业革命，更是一场由机器引发的视觉革命、设计革命。于是，设计师们开始重新思考传统的工艺、器物形制、装饰纹样及设计风格，使其不断符合机器生产和大众趣味的要求，这一点尤其体现在19世纪设计师所倡导的设计运动之中。对20世纪以来的设计而言，现代主义和后现代主义是两个核心的概念。

一、19世纪的设计

工业革命的开始让19世纪变成一个充满活力变革的时代，铁路、摄影、电报、汽车、电话和飞机等，无一不体现出社会的进步。在19世纪兴起的新消费文化中，设计起着重要的作用。

举办规模盛大的设计展览是19世纪的一个特征。

1851年的大博览会。这个展览的全称是"万国工业大博览会"，由于该世博会展馆建筑的名声，有时也称之为"水晶宫博览会"（图3-18）。这个展览的举办在很大程度上是维多利亚女王的丈夫阿尔伯特亲王（1819 ~ 1861年）与设计改革者亨利·科尔（1802 ~ 1882年）努力的结果。

"水晶宫"由约瑟夫·帕克斯顿（Joseph Paxton，1803 ~ 1865年）设计而成，它是世界上第一座使用金属铁架和玻璃建造的大型建筑。博览会的盛行带动了工业设计的发展，作为现代建筑先声的水晶宫正是19世纪工业设计的最佳代表。

约翰·拉斯金（John Ruskin，1819 ~ 1900年）是19世纪最重要的设计作家和批评家，拉斯金鄙视英国领先的工业世界，对机器制造的装饰特别不满和厌恶。他的名著《建筑的七盏明灯》和《威尼斯之石》充满激情而又猛烈地为哥特式风格辩护。英国的工艺美术运动就是一个证明。

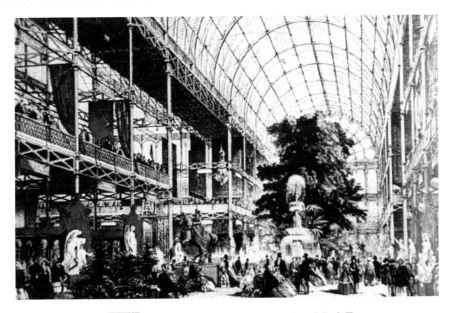

图3-18　欧文·琼斯、帕克斯顿，"水晶宫"内景

图3-19 莫里斯，雏菊纹样墙纸，1861年

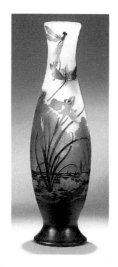

图3-20 加莱，新艺术风格浮雕玻璃花瓶，约1885～1900年

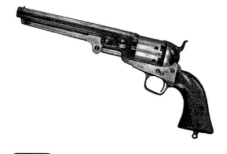

图3-21 柯尔特左轮手枪，1835年，美国

　　尽管英国是第一个经历工业革命的国家，但它同时出现了一个反工业化的组织，并很快起名为"工艺美术运动"。这个组织最重要的设计师毫无疑问是威廉·莫里斯（William Moryis，1834～1896年），他是一位作家、社会活动家和那个时代里最有影响的设计思想家。作为受过训练的建筑师，莫里斯借助于他富有的家庭和罗塞蒂（Dante Gabriel Rossetti，1828～1882年）这样的朋友，通过家具定制保持了同设计业的联系。1861年，他顺理成章开办了自己的公司，叫莫里斯·马歇尔·福克纳公司。这个公司及其产品仍然保留着艺术和手工艺的思想（图3-19）。它的第一个原则是材料的真实性。莫里斯与这个运动的许多其他设计师认为，每一种材料都有它自身的价值，比如木头有自然的颜色，做得好的罐子有光泽。就像维多利亚时代的任何其他设计师一样，莫里斯也花了大量时间研究诸如伊丽莎白时代的石膏像和伊斯兰瓦片这些材料的自然主义图案。他欣赏传统的民族形式，因为它反映了一个创造性和现实的发展过程。工艺美术运动的另一个理想是通过设计进行社会改革。莫里斯把他自己看成一个革命者，在某些方面，他的政治观点和他的设计似乎有矛盾。但毫无疑问的是，自1880年之后，他对设计的影响却有着世界性的意义。他成了他的同时代人中最重要的设计师，在英国设计史上有独特的贡献。

　　19世纪末，艺术与工艺结合的理想已不是设计的唯一思想了。这个时期有最后一个伟大的装饰风格兴盛，叫"新艺术"。从1895年到1905年，这种风格风行世界，其著名的特点是弯曲、自然主义的风格，运用了植物、昆虫、女人体和象征主义。它把感觉因素引入设计，并经常运用明显的性感形象。法国以所谓南希学派的埃米尔·加莱和路易·马乔勒的设计作品领先（图3-20）。

　　加莱对园艺以及东方异国情调有着极大兴趣，他善于运用花卉、昆虫等的象征意义于作品中。如蜻蜓象征着短暂的美好生命，采蜜的蜂代表着自然界的循环。加莱以植物为主题的创作很好地体现出新艺术运动所提倡的清新自然思想。

　　欧洲的这些风格对于设计虽然重要，美国却提出了有关制造、生产和销售的实际问题，而且被证明对设计而言是根本性的问题，它同时标志着从19世纪向现代设计的过渡。

　　美国体制（American System）的原则很简单：用统一标准的零件设计产品，使之能在国内的任何地方生产或修理。柯尔特手枪被称为美国西部的偶像，生产商将手枪的机件减少，并使用标准化以利批量生产。此种生产方式是美国体制的最佳例子（图3-21）。

随着第一次世界大战的爆发，19世纪的设计观念不可避免地遭到逆转。社会需要一个新的方向，在设计方面便是现代运动的出现。维多利亚时代的"手工艺与机器生产"之争和"设计目的与功能之争"，虽然仍是重要的话题，但此时的设计师们，最想要的是有机会去面对20世纪机器时代的挑战。

二、现代主义设计

对现代设计而言，科学理论的进步日益成为设计发展不容忽视的动因。特别是从物理学到设计学表现出对色彩实验的浓厚兴趣，在不断地为视觉传达提出新问题的同时，也影响并指导着设计师设计出更符合人视知觉规律的产品。

真正让西方从牛顿到谢弗勒尔的色彩理论与现代的美术、设计教学发生联系的是约翰尼斯·伊顿（Jogannes Itten，1888～1967年）。伊顿1919～1922年任教于包豪斯，其间在包豪斯丛书系列里发表了自己的教案《色彩艺术：对色彩的主观体验与客观阐释》。在书中他建立起著名的伊顿"色彩球"，将色彩球打开呈现星形，两个相对的色彩互为补色，由外向内逐级变亮趋于白色，反方向逐级变暗至黑色（图3-22）。伊顿由此发展出七种色彩对比的理论：色相对比、深浅对

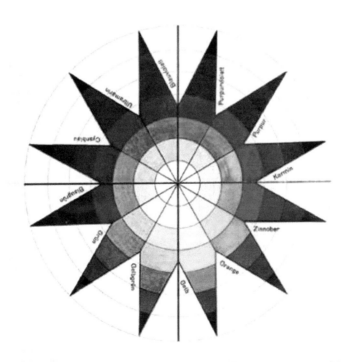

图3-22 伊顿，由7种明度及12种色调组成的色彩球，1921年

比、冷暖对比、补色对比、同时对比、纯度对比、外延对比。这套理论使得色彩教学实现了体系化，将以往感性而粗放式的色彩教学，变成了可以量化、标准化的科学系统。更为重要的是，伊顿等人的努力促成了国际标准色卡的发明，它解除了一直以来困扰设计师、制造商、零售商和客户之间实现色彩识别、配比和交流的障碍。目前，国际上通用的国际标准色卡主要有美国Pantone色卡、德国RAL色卡、瑞典NCS色卡和日本DIC色卡。

伊顿在图注中写道："内部的灰色是不确定而神秘的，我可以沿着一条路走，也可以结合两条、三条甚至更多条路……我可以用定型的对比方法控制球体。"

在这里，现代主义运动指一批建筑师、设计师和理论家开始探求20世纪新的审美观。对大多数持这一审美观的实践者来说，它不单是风格，而且是一种信仰。现代主义的主要特点是理性主义，以及从19世纪起突然崛起的客观精神。而在这以前的建筑师和设计师，一直都是抱着风格复兴和装饰的观念。与艺术与工艺运动不同，现代主义相信未来城市的一切都可能由机械时代的新发明和新产品制成。现代主义的另一个关键的含义是"形式服从功能"。这一口号反映了此项运动理性、有秩序的现代设计方式。

现代主义的设计师想通过大规模生产最终得出纯几何形式，他们这样做的结果就是反对装饰。现代主义者密斯·凡·德·罗（Mies Van der Rohe，1886～1969年）喊出的"少即是多"，以及勒·柯布西耶把房子描绘成"供人居住的机器"，更是加强了这些观念。现代主义者将这些对待设计的态度和方法贯穿于整个20世纪。

一个有趣的例子是包豪斯（Bauhaus）——那一时期最著名的设计学校。他们致力于从事最新观念和最先进的设计。包豪斯成立于1919年，学校建在德国的魏玛，它的第一任校长是格罗皮乌斯。1925年格罗皮乌斯把学校迁址到德绍，他把学校建筑和师生日用设备设计成完全现代主义的风格。他还成功地聘请了现代运动中一些最重要的设计家来此工作，其中包括赫伯特·拜耶（1900～1985年）和约翰尼斯·伊顿。第一次世界大战后包豪斯所做的对未来甚有影响的事，是强调一种单一的现代运动的设计方法，即利用现代材料和工业生产技术，以原色和圆形及方形为基础形成的纯几何形式。他们排除了对学校形形色色的争论，其中表现主义理论对现代主义者的强硬观点是一个很大的支持。在全世界范围内，人们都能看到现代主义不同流派各种各样的设计。现代设计后来也称为国际式风格，这是他们的这一新方向所产生的巨大影响而获得的美称。

现代运动中突出的代表有荷兰的风格派、俄国的构成派、法国的勒·柯布西耶（Le Corbusier，1887～1965年）的设计，意大利的未来派、斯堪的纳维亚的阿尔多和阿斯普朗德的设计，以及美国的流线型设计。尽管这些设计和制作展示出复杂多变性，但其中还是有着共同的联系。例如，荷兰艺术和设计运动中的风格派，提倡严格的审美观，除了在设计中使用白色、灰色和黑色之外，他们还使用原色；平面和立体的造型都严格按几何式样——最有名的代表作是1918年里特维尔德设计的红蓝椅子（图3-23）。

这把红蓝椅子以传统折叠式的方式实现了风格派的线条及平面在三维空间上的组合，这是对蒙德里安《红黄蓝构成》在家具设计上的一种回应。

法国勒·柯布西耶的设计是一种更个人化的方

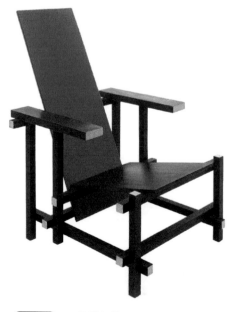

图3-23 里特维尔德，红蓝椅子，1918年

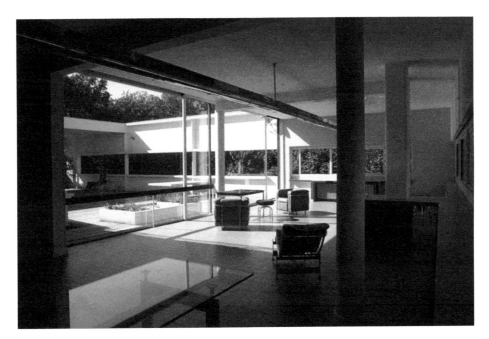

图3-24 勒·柯布西耶，萨伏依别墅二层内景，1929～1931年

式。他的建筑设计艺术是把纯粹的现代主义精神具体化的杰出代表。在他闻名世界的著作《走向新建筑》（1923年）一书中，勒·柯布西耶提倡简洁、纯净的几何形式，他认为这是一种具有普遍意义的、永恒的形式，在这方面，他的作品和古典建筑有直接的关系。但是，他相信成批生产所得到的质量，一样能成为适合他们时代的新型建筑。它们给人们提供舒适的享受、灿烂的阳光和明亮的房间，整个建筑给人秩序感与和谐感。这意味着他设计的建筑物的内部空间是新型的开放式的，而且保持着戏剧般的白色混凝土轮廓。他设计的有名的萨伏依别墅就是这样一类建筑（图3-24）。

其他国家的设计没有完全服从这一规则。例如瑞典和美国，创造了一种为一般民众所接受的流行的现代风格。事实上，斯堪的纳维亚和英国的设计师宁愿采取不那么极端的方式，尤其是在材料的选择上。他们一般更喜欢用天然材料而不太喜欢过于几何形的。美国流线型设计在风格发展上起着重要的作用。20世纪20年代后期的大萧条时代，在美国出现了一小批工业设计先锋，他们把机械时代的设计应用到诸如火车、冰箱、真空吸尘器和汽车这样一类的产品上（图3-25）。这些设计师包括雷蒙德·罗维（Raymond Loewy，1893～1986年）、蒂格（Walter Dorwin Teague，1883～1960年）和格迪斯（Norman Bel Geddes，1893～1958年）。他们的作品在1939年纽约世界博览会上展出，主题是展示未来的图景。尽管坚定的现代主义者企图不承认美国的成就，但是现在这点越来越清楚，即美国的设计师对20世纪的设计语言作出了重大贡献。

流线型风格原本是出于功能的目的而在交通工具上使用的式样，由于消费者对于这种式样的追捧，使得流线型风格几乎波及了美国20世纪30年代工业设计的所有类型的产品。

直到第二次世界大战结束之后，被视为理所当然的现代主义和它的价值才受到严峻的挑战。第一次挑战来自20世纪60年代的波普设计，第二次挑战来自70年代的后现代主义。人们用挑剔的眼光重新审视现代主义，给予的批评声越来越大，十分有力。现代主义使用的方法太有限了，以致无法设计，它对机械的崇拜压制了人类思想的发明和创造力。同时，它忽略了给予物体个人的感情和复杂意义，认为只有一种设计方法是对的和适当的，这种观念无疑是错误的。

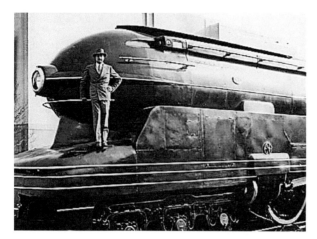

图3-25 罗维，流线型火车机车，1938年

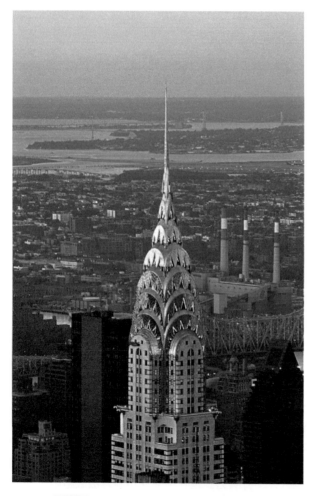

图3-26 威廉·凡·阿伦，克莱斯勒大厦，
1928~1930年，美国纽约

第二次世界大战后，欧洲和美国的设计师们在那些变为废墟的城市里，采用现代主义的观念和风格去实施大规模的重建计划。这一做法的一些成果却不怎么令人鼓舞，常常是梦想中的亮丽城市风光蜕变为令人感到悲哀的水泥森林（图3-26）。这些重建计划的遗产已证明是令人挥之不去的伤痛，它们成为现代主义运动的修正论者猛烈抨击的对象，而修正论者在英国的代言人就是威尔士亲王。然而，现代运动在20世纪设计中依然最有影响力。毫无疑问，20世纪大多数走在最前面的建筑学家、设计家和理论家，无论以何种形式出现，都是属于现代主义者。

20世纪50年代受战争的影响，人们还处于物质短缺和定量配给状态，此时设计观念却发生了全新的变化，这几乎不令人感到惊奇。人们把变化后的设计称为"当代风格"，它不仅是一种新设计风格，更代表着未来的图景。

战争给人们留下共同的目的和事业，这就是重建未来，所以"当代风格"并不是一种时髦的设计风格，而是实实在在为人们设计各种东西。设计形势最基本的变化是20世纪50年代经济的迅速好转。设计不仅对美国具有重大意义，而且也促进了欧洲国家和日本20世纪50年代末的经济发展。全世界设计师的任务是为战后的家庭设计用品，这些用品要求达到灵活、简洁的效果，比如隔开房间用的屏风，可改装的沙发床。同时市场上还大量地需求小汽车、摩托车和其他消费商品，包括冰箱、炊具、收音机和电视机。经济的繁荣不仅给设计师提供了大量施展才华的机会，而且激励了生产者重整旗鼓的信心，他们相信现代设计的产品一定会有销路。

20世纪50年代设计的另一个重要变化是重新出现明亮的色彩和大胆的图案，这是对战争带来的物质短缺、定量供给以及各种束缚限制的自然反应。消费者为餐具或室内设计挑选大胆而具有冒险性的色彩和图案。这个时代的色彩是，热烈的粉红、

深橙、天蓝和嫩黄一起走进了战后人们的家庭，墙纸、织品、地毯都采用这一类色彩。肌理效果是另一个重要主题。典型的50年代家庭不仅以明亮的颜色为特征，而且还使用各种质地不一的材料，把福米加（Formica）塑料贴面和自然木材与砖石结合起来。家具表面很讲究触觉效果，设计师利用先进技术诸如冷却和酸腐蚀，加上刻、雕以及印的各种图案，使触觉效果大不一样。与此相对应的是抽象表现主义绘画对设计师的重要影响。

另外，科学的作用以及战后新的审美和新技术也有不可忽略的重要作用。20世纪50年代是原子弹和人造卫星的年代，展现在人们面前的崭新的未来景象深深打动了设计师。这种对新技术的态度促进了两个发展。第一个是工业生产过程中采用了新材料和新技术。1942年聚乙烯、聚酯和1957年聚丙烯的发现，提高了塑料技术。胶合板是战争期间获得巨大发展的有趣例子。随着合成胶水的发明和先进的烧窑技术的出现，使得随意的造型成为可能。对于使用珀斯佩（Perspex）有机玻璃和福米加塑料贴面材料的新技术实验，以及胶合板生产和化纤玻璃技术来说，家具是一个尤其重要的领域。同时，市场上也出现了人造纤维如涤纶和纤烷丝。

20世纪初曾左右国际设计趋势的国家如法国和德国，到了50年代便逐渐被意大利、美国和斯堪的纳维亚国家取代了。

意大利成为设计界的先锋和改革者，这是一件令人颇为惊奇的事情。早在20世纪初期，意大利的工业发展缓慢。战争期间法西斯运动企图实现国家现代化，鼓励工业和新工业产品的发展，像电车、火车、小汽车等。然而家具、玻璃器皿、陶瓷这一类传统工艺的生产方式依旧如初。战后国家破损不堪，几乎耗竭了全部物力，但是到了20世纪40年代末，政府下决心要重整国家，这一时期被称为重建时期。推翻了法西斯主义，设计师得到了解放，他们把设计当作新意大利民主主义的表达，当作反对那种支持独裁政治的形式主义风格的一次机会。不到十年时间，意大利一跃成为现代工业国家，能够和法国、德国相媲美。更令人感兴趣的是，有特色的意大利商品和产品几乎瞬间便占领了市场。意大利的设计十分具有现代性，它的设计师也走上了一条全新的道路。典型的意大利形式是公司之间的合作，例如卡希纳（Cassina）、阿特鲁希（Arteluce）和特克诺（Techno）公司之间的合作，还有建筑设计师卡罗·莫里诺（Carlo Mollino，1905～1973年）与乔·庞蒂（Gio Ponti，1891～1979年）的合作，专门设计出为意大利新的设计美学作展示的场所现在成了闻名遐迩的"米兰三年展"。每三年一次在米兰举行的设计展览，不仅展出意大利人的设计潮流和信心，而且还鼓励同行之间进行热烈的讨论。这一切大大丰富了意大利的设计（图3-27）。

到了20世纪50年代末，一种具有意大利特征的设计方法在时装和电影艺术上取得成功，这种设计又将一些设计偶像介绍给了消费者，例如1946年阿斯坎尼奥（Corradino D'Ascanio，1891～1981年）为皮阿乔公司（Piaggio）设计的维斯帕牌小型摩托车（Vespa Scooter，图3-28），1945年庞蒂为帕沃纳公司（La Pavona）设计的咖啡机，以及1948年马切诺·尼卓利（Marcello Nizzoli）为奥利维蒂公司（Olivetti）设计的打字机。

斯堪的纳维亚是欧洲另一个在设计上很有实力的地区。当瑞典、丹麦、芬兰在战后获得了身份的认同之后，它们就考虑要在20世纪50年代把斯堪的纳维亚独有的设计推向市场。这个策略很成功，所以近10年后斯堪的纳维亚设计出了50年代的家庭风格。它的特征是设计简朴、功能性好且每个人都能买得起的日常用品。他们的成就在战前就有很深的根基，例如1930年斯

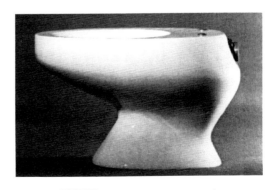

图3-27 庞蒂，座便器，1953年

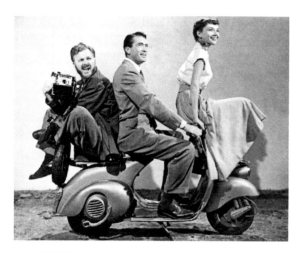

图3-28 维斯帕牌小型摩托车（《罗马假日》的电影广告），1953年

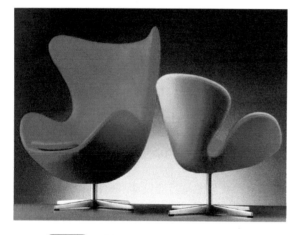

图3-29 雅各布森，"蛋形椅"，1953年

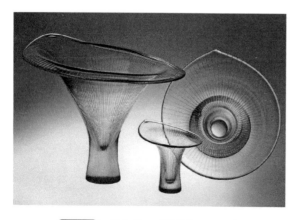

图3-30 卫卡拉，玻璃花瓶，1947年

特哥尔摩展览会上，马松（Bruno Mathsson，1907～1988年）和弗兰克（Josef Frank，1885～1967年）的瑞典家具，还有阿斯普伦德的建筑给世界设计界留下了深刻的印象。他们这种对待现代主义的人文化和有节制的态度，当时便与战后表现性色彩和有机形式等因素联系起来了。

20世纪50年代，斯堪的纳维亚国家的设计形成了它自己的风格，从玻璃器皿上可以看出它们的特点和精湛之处，尤其是纺织品和瓷器更是独树一帜。在家具领域，丹麦的家具设计在质量和创意方面一直都备受推崇。像芬·约（Finn Juhl，1912～1989年）的家具设计，他能使有韧性的轻质木材具有雕塑感。雅各布森（Arne Jacobsen，1902～1971年）设计的可以成堆叠放的"休闲椅"，是50年代最成功的批量生产椅。雅各布森把形式和新技术结合起来，创造了一系列经典设计，其中包括办公室系列的"蛋形椅"和"天鹅椅"。这些椅子采用纤维玻璃，加垫乳胶泡沫，并用维尼龙布或毛织物盖在上面（图3-29）。

芬兰在实用艺术方面的一系列激进实验也终于引起了国际设计界的关注，其中卫卡拉（Tapio Wirkkala，1915～1985年）设计的玻璃器皿可谓代表（图3-30）。他从写实和抽象的形态里吸取营养。卡伊·弗兰克（Kaj Franck，1911～1989年）设计的餐具，针对仓储和产品标准化这类工业问题，在设计中采用了表现性的形状和明亮的色彩。瑞典的高斯塔伯克公司（Gustavberg）在产品的革新和批量生产瓷器方面都走在世界前列，其产品风格紧跟20世纪50年代最新的审美潮流，给消费者提供了色彩丰富、图案和造型多种多样的选择。斯堪的纳维亚此类公司的产品，例如，玛利麦柯公司（Marrimekko）的纺织品便进入了国际市场，像"斯文斯克"（Svensk）和"旦斯克"（Dansk）这类专卖店遍及世界各大城市。事实上，斯堪的纳维亚设计师几乎控制了50年代的设计，甚至可以说那时的每个西方家庭都会有丹麦的椅子或瑞典的地毯。

20世纪50年代的美国设计也很突出。尽管美国也卷入了战争，但是它并没有像欧洲那样遭受如此大的创伤，所以到50年代，美国成为世界经济和政治大国。从1954年到1964年，美国十分繁荣发达，在各种消费品、工业设计和生产上，它都位居世界的领导地位。在50年代，美国开发出两个重要的设计方向。首先是在建筑和家具设计领域，和欧洲的设计相比，美国式的建筑和家具算是当代风格。就设计创新而言，诺尔（Knoll）和米勒（Herman Miller）两家公司占了主导地位。它们对功能、结构和材料的重新审视，使得它们成为当代设计的先驱者。诺古奇（Isamu Noguchi，1904～1988年）和沙里宁（Eero Saarinen，1910～1961年），它们设计了一种可以用模具成型的塑料"郁金香椅"（图3-31）。

美国另一个重要的设计方向，源于它作为世界上最先进的大众消费文化大国的地位。这类设计以一些"发明"为代表：汽车电影院、麦当劳、迪斯尼乐园、电视和青少年的电影、音乐。这是消费者设计，因此它们无论是形式还是细节都极为夸张；这种设计简直就是在赞美这个国家巨大的消费能力。

1939年，通用公司的设计部在厄尔（Harley Earl，1893～1969年）的带领下，设计出了著名的别克Y-Job轿车，这是汽车工业领域的第一款概念车（图3-32）。

图3-31　沙里宁，郁金香椅，1956年

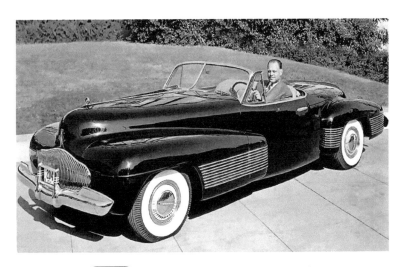

图3-32　厄尔与"别克Y-Job"轿车，1939年

谈及厄尔，就不得不说到他在通用公司所执行的"有计划的商品废止制"。这项影响了美国甚至全球工业设计的制度，是由厄尔和斯隆（Alfred P.Sloan，1875～1966年）所制定的"动态废止制"（Dynamic Obsolescence）逐渐演变而来的。它要求人为地限制产品的使用寿命，在某一段时间（通常为2～3年）内通过使产品式样过时，或功能废止，从而加速产品淘汰更新。

20世纪50年代美国的大众设计与当时欧洲的设计态度完全不同。美国的设计是对消费者的赞美，因此直到今天，它仍然强有力地影响着设计态度和设计理念。不过，到了50年代末期，这些设计方向都面临一个新的挑战，那就是波普设计。波普设计作为一种异样的文化力量此时已经开始滋长，它必将推翻50年代设计的全部价值。

20世纪60年代，设计文化经历了翻天覆地的变化。从20世纪30年代起就占世界主导地位的现代主义传统此时大势已去，不得不让位给波普设计。现代运动主张设计要着重功能，少用或者不用装饰，要经久耐用。到了20世纪50年代，在伦敦的年轻一代设计理论家和设计师们，意欲推翻现代主义的这些理想。

图3-33 独立小组成员、画家汉密尔顿为美国消费主义所列的清单：到底是什么使得今日之家如此吸引人？1956年

这帮年轻人被称为"独立小组"（Independent Group），他们开始探讨这种非传统的价值体系。到了50年代末，他们的探讨便有了成果，那就是一系列早期的波普绘画和雕塑，以及一些实验性建筑项目，还有彼得·雷纳·班纳姆有关设计的著作。1991年，伦敦的皇家学院（the Royal Academy）举办了一次重大的波普艺术回顾展，展览会确立了"独立小组"作为波普艺术奠基者的地位。然而，波普艺术稍晚一些在美国独立地发展起来，并在国际范围内从艺术领域蔓延到设计领域（图3-33）。

一场不同的革命使得波普文化被广泛地接受成为可能，这场革命的源头也是在美国和英国，那就是在20世纪50年代出现的独立的青年文化。在那个十年里，青少年发展出独立于成人世界之外的时尚、语言和音乐（图3-34）。

图3-34 "赶时髦的伦敦"，卡尔纳比街，约1966年

那个时代的伦敦，商业街的礼品和服装销售说明了波普设计的优势，它是瞬时的、易耗的、巧智的和讽刺的。那个时代的典型图案包括国旗、牛眼、条纹和圆点花纹，这些都来自那个时代的波普绘画，来自旅游地、广告和漫画书籍的流行文化。这类图案的视觉效果并不期待持久，它们的视觉来源也不限于波普艺术。

这些元素以一种随意的方式被用在波普艺术中，更加说明了波普文化的基本概念：设计是暂时的，在有些情况下简直就是一次性的。1964年英国家具设计师默多克（Peter Murdoch，1940年～）设计了一种家具，他用五层厚的层压纸作材料，价格便宜，更换方便，不用时便可扔掉。

同样的原理适用于纸衣服，穿过一两次就丢掉。意大利前卫的设计师们发明了可以充气的椅子和著名的"二号袋椅"（II Sacco），英国人称它为"萨克袋椅"（Sag Bag），就是用普通的布缝制成由许多小袋连成一块的座椅，袋子里用聚苯乙烯粒子填充。这种设计被认为真正体现了新时代的新审美（图3-35）。

日本对技术的发展作出了突出贡献。尽管对国际设计界而言，日本只是一个新手，在设计观念上还相当倚重西方，但它持续领导着新的工业革命——率先使民用产品如收音机和电视机等晶体管化（图3-36）；在装配线生产上较早使用机器人，并使其计算机化。

20世纪70年代早期的世界经济萧条，是由1973年的石油危机而引发的；经济萧条有效地结束了60年代设计的乐观主义和实验。波普设计短暂的价值及其巧智、实验性视觉风格，都与保守主义的新情绪不协调。生产商和消费者不再有信心或经费去支持实验性设计。这种新的社会情绪寻求安全感和传统感。波普设计的时代已经结束，但是波普设计所提出的装饰问题、设计的社会环境和消费者的需求问题绝没有消失，后现代主义的新理论和态度，对所有这些设计问题又都做了重新考量。

图3-35 皮埃罗·加迪、切萨雷·保利尼、弗朗科·提奥多罗，"二号袋椅"，1968年

三、后现代主义设计

后现代主义最初是作为现代主义原则和价值的批判者出现的。战后的新一代人感到，现代主义在方式上太具约束性和拘谨刻板。正如许多批评家注意到的，现代主义的理想是拒绝装饰、大众趣味和人类欲望的表达。而后现代主义则发展出了全面的设计方式，复兴所有被现代主义否定的观念、材料和图像。后现代主义的另一个重要方面，是它已变成了一个广泛的文化现象。它不仅影响到建筑和设计，它的新方

图3-36 "Trinitron"彩电，1965年，索尼公司生产

法还影响到了科学、批评理论、哲学和文学。从这一更广泛的角度来看，后现代主义可以被看作是20世纪思想的重要转折，正如现代运动是对20世纪初工业机器时代的反响一样，而后现代主义可以被视为对20世纪末期计算机技术时代的反响。

自20世纪70年代末期以来，后现代主义（Post-Modernism）这个术语便被广泛用于描述设计和文化中的变化。这个术语本身就是对现代主义的赞美，是对主宰了20世纪20 ~ 70年代设计的现代运动理念和设计师的赞美。建筑史家查尔斯·詹克斯（Charles Jencks，1939 ~ 1977年）出版了极有影响力的《后现代建筑语言》（The Language of Post-Modern Architecture）一书，从而使"后现代主义"概念普及开来（图3-37）。这一术语不仅用于讨论建筑，也用来讨论设计和文化中的变化。

20世纪80年代是设计渗入大众意识各个方面的时代。广告开发了新的消费意识，同时更多的机构如博物馆，也开始研究公众的这一新兴趣。传统上的博物馆把设计只当成是历史行为，现在却集中精力展示更新的设计潮流。

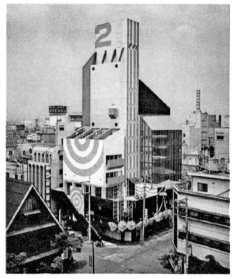

THE LANGUAGE OF
POST-MODERN ARCHITECTURE
CHARLES JENCKS

ACADEMY EDITIONS

图3-37 查尔斯·詹克斯，《后现代建筑语言》

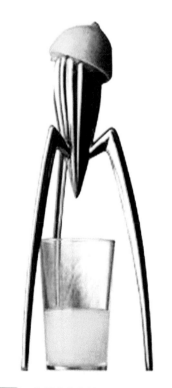

图3-38 斯塔克著名的作品"柠檬榨汁机"

20世纪80年代的经济发展环境见证了新一代设计师的独立，在英国，有菲奇·贝诺伊（Fitch Benoy）、弗兰克·彼得斯（Frank Peters）和大卫·戴维斯（David Davies）等人。设计事务所的出现也是20世纪的新现象。设计师像其他专业人员如会计师或律师那样来自事务所，这种方式始于20世纪20年代美国的蒂格这类设计师。但是，真正的设计事务所出现于20世纪60年代，其中包括五星设计联盟和康兰设计等，它们现在已经成长为国际公司。这些设计事务所力图使自己远离传统的做法——向客户提供包括平面、产品设计和市场调查等仅仅关乎风格的一系列服务。在繁荣的80年代，许多这类设计事务所通过股票上市筹集资金来发展新业务。一些设计师如康兰和费奇等，也首次进入了英国富人排行榜。有趣的是，随着工业设计领域设计团队的发展，80年代居然出现了独立的超级明星设计师。诸如意大利时装设计师乔治·阿玛尼（Gorgio Armani，1934年～）和詹尼·范思哲（Gianni Versace，1946～1997年），他们在公众心目中同电影明星一样。他们与其他设计名人一道受到媒体的关注，出现在电视的谈话节目里，以及成为流行杂志的封面人物。还有法国设计师菲利浦·斯塔克（Phillipe Starck，1949年～），他历经传统的建筑、室内和家具设计生涯之后，逐渐变成了一个设计巨星，他最广为人知的作品莫过于那个赋予日常生活用品以幽默感的"柠檬榨汁机"了（图3-38）。

尽管20世纪90年代的经济萧条，意味着设计与其他服务业一样面临严重的财政困难，但一个重要原则已经确立，即设计此时已被看作是一个重要的商业事项，设计不只是令人喜爱的锦上添花，更是所有成功企业议程上的固定项目。90年代，全球性的企业如索尼和IBM便在设计方面投资巨大，但它们的方式显然不同于上面提到的设计事务所。对于大型企业来说，设计是一个团队的运作程序，是一种多重依存的行为。这些企业开创了一个新方向：组织跨学科的设计团队，设计团队的成员来自不同的领域和学科。当今在这类设计团队里，除了设计师之外，还包括电子工程师、社会学家、生产主管和服务人员。这种组织方式加强了现代制造需求的现实性；在这一现实中，如计算机类的产品需要工业设计师设计外观，平面设计师设计使用手册，还有人机工程学专家、工程师和程序员设计计算机。因此，跨学科的设计团队要对整个项目负责。

 小结

　　不管是在中国还是西方，设计的起源都有着一个漫长的历史，并随着社会的发展和生活习惯的差异有着不同的特点，这也正是因为设计本身的功能有着相似性。

　　艺术设计作为一种生产力，依托于科技文化和经济基础发展而来。先进的科学技术引发了西方的工业革命，并导致了西方传统手工业生产方式在观念和形式上的改变，传统的设计也随着工业革命的发生而为现代艺术设计的诞生做好了铺垫。早在16、17世纪，欧洲迎来了技术革命的萌芽，在随后的三次技术革命中，西方世界造就了先进的经济和文化，这些先进的基础促使西方的设计从手工业时代跨越到了机器工业时代，这也是造成现代西方艺术设计繁荣发展局面的重要前提。

　　中国的设计起源可以追溯到数十万年前的原始社会，原始社会早期人们使用的打制和磨制石器就具有设计性，刻意的打造是为了使工具在使用中更具有舒适感，同时注重对称、光滑等质朴的形式美。在漫长的封建社会中，伴随着生产力的发展，中国设计艺术百花齐放、灿烂夺目。

　　西方的艺术起源于希腊，那里有很多用于建筑的石材，所以说西方的艺术是伴随着建筑与雕塑的产生而产生的。随着工业革命的出现，社会生产方式由传统生产方式逐渐转变到以技术为重心的变革中来，工业革命的出现无形中也对西方现代艺术设计的产生起了不可忽视的推动作用。在这个推动的过程中，在西方现代艺术设计出现的前前后后，也诞生了形形色色的艺术运动和设计思潮，整个过程大致经历了工艺美术运动、新艺术运动、装饰艺术运动、现代主义设计运动、国际主义风格、后现代主义设计等，都对设计的发展起到了推动的作用。

 课堂实训

　　通过专业的、有目的的考察，了解和熟悉自己生活的城市，身临其境地感受、发现其设计的优点。寻找适宜的实例，并指出需要改进的地方。

 本章习题

　　1.简述古希腊柱式的样式、特点。
　　2.简述巴洛克风格建筑的特点。
　　3.陶器与瓷器的主要区别是什么？
　　4.简述明式家具的设计特点。
　　5.简述新艺术运动的特点。
　　6.第二次世界大战后（20世纪50年代），现代设计发生了重大的变化与革新，主要体现在哪些方面？
　　7.试论述20世纪60年代的波普艺术对现代设计的影响与意义。

第四章

怎样开展设计

设计概论

第一节　设计的程序

通常来说，设计的程序和方法是来源于设计实践经验的总结，理论具有一定的普遍性。设计程序是有目的地实现设计计划的秩序和科学的方法。其目标是有效解决设计过程中的各个环节的问题。从普遍的意义来看，设计应是有章可循的，我们可以将其归结为以下步骤。

一、接受设计委托

设计的起始首先是受到客户的设计委托，任务来自设计师的发现或者客户的委托，以便使设计师可以预见或很好地解决在未来设计和投产过程中可能出现的问题。设计委托的内容通常包括平面设计、环境建筑设计、舞台美术设计、影视动画设计等。

二、设计的准备阶段

"好的开始是成功的一半"，准备阶段对于任何设计活动的圆满成功至关重要。在这一阶段中重点应做好两方面的工作：一方面是围绕设计的主题，规划以相应的人员组织、进度计划；另一方面是进行大量广泛的调查和资料搜集，以研究工作为内容，其结果是构思和审核设计的前提。

1.问题的提出与目标的确立

设计师在设计的起始阶段接受设计任务时，首先要明确解决的问题是什么，怎样采取科学合理的方法与步骤进行高效的、创造性的设计来满足诉求等。其次，还需要明确设计目标的定位，即设计的目标对象，以及客户对设计的期望是什么。例如，适合中国人清洗衣物的洗衣机的容量一般多为 3 ~ 6公斤，但在巴基斯坦，阿拉伯人的长袍通常需要十几公斤的容量，海尔的设计师在为阿拉伯国家设计洗衣机时首先考虑到产品要解决的问题：洗衣机容量太小，不适合阿拉伯人的衣物，继而明确其设计目标：即扩大洗衣机容量（图4-1）。由此可以看出，设计的起始阶段首先要考虑客户人群的期望，然后进行设计目标的定位，明确设计的目标和任务是设计展开的前提，只有问题和目标明确后才能确定设计的方向。

2.资料的获取与分析

在这一阶段，设计者应当制定一个严密的设计计划，针对设计目标收集相关信息，并做出分析和判断。

首先应当制定设计计划，对设计的时间、进度、内容、组织等制订计划，目的是统筹安排时间，合理分配人员（管理者、设计师、工程师、助理等），明确分工；其次是获取设计所需资料并进行分析，包括通过社会调查、市场调查、消费群体调查、产品调查等，掌握与设计目标相关的各种信息并对其进行分析，从而为设计的展开做好准备。第三步是进行相应的一系列调查，包括社会调查：从社会、文化需求等方面出发，对产品的需求、喜好、社会的认可程度、原因等；市场调查：对产品市场进行调查，了解产品区域和对象的经济、环境、社会文化、市场供需、同类产品等，尽可能获取丰富而详实的数据，制定新的设计定位；消费者调查：了解目标消费群体的需求动机、价值观念和对产品的期望值是什么等；产品调查：了解产品的制作材料和生产工艺技

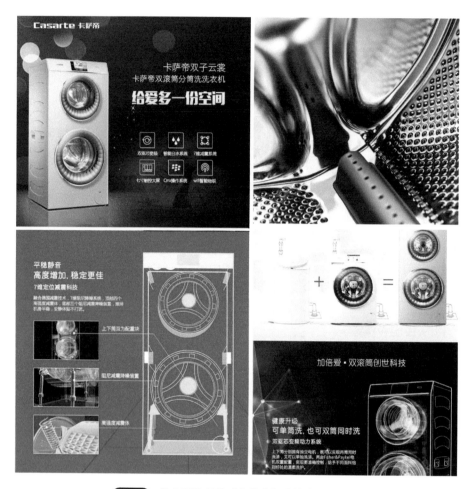

图4-1　海尔国际品牌"卡萨帝"滚筒洗衣机设计

术资料，如产品的使用功能、结构、外观、包装系统、生产程序等，从人体工学和消费心理学以及管理学等角度进行调查研究。还要对产品的历史发展状况进行调查，包括产品的变迁、更新换代的原因及存在的形式等内容。对产品的商标注册管理、专利权及有关政策法规也属产品调查范畴，同时，产品的未来销售渠道也很重要。

　　将以上内容的研究分析结论加以综合整理，可以从中寻求解决问题的设计方案，从而完成设计的准备。

三、设计的实施与展开

1.设计构思阶段

　　在前期提出设计问题、确立设计目标、获取设计资料并对资料加以分析的基础上，接下来就可以进入展开阶段，即开始拟定初期设计方案。这个阶段最能体现设计师的创造性思维和能力，这其中还涉及设计师对产品未来趋势的预测，有利于开发新产品。

　　根据准备阶段的研究分析结果，明确设计思路，孕育设计创意。在创意初期，最常用的设计手段是用草图表达设计概念，展现设计灵感，并发展和派生出新的设计思路和方案雏形（图4-2）。

图4-2 汽车设计草图

2.设计深化阶段

在经过初步设计后，已经有了不少理想的设计方向和设计概念，接下来要对之前的工作总结并做出正确的设计定位。这一阶段必须处理和解决好两个方面的问题：

一方面，在深入探讨设计理念与设计草图是否一致的基础上，从设计的创意、艺术性、文化性、审美性等多方位、多层次对设计草图进行选择，对每一个方案的优势、劣势进行比较（包括市场性、实用性、可行性、成本、美观程度），综合以上各方面因素，在设计师和设计委托者之间达成共识。

图4-3 建筑设计效果图

凳类

主视图 front view

左视图 left view

俯视图 top view

图4-4 家具三视图

另一方面，对选中的方案进一步深化和完善，做出概略的效果图。这一阶段是在设计人员与其他职员的意见综合、相互合作的基础上，设计师对设计方案完善深化的过程，通过对造型、局部、色彩、细节进行完善和重新塑造，使其使用时更加便利、安全、合理，使设计的目的更好地被体现和反映。

3.设计定案阶段

这一阶段要求将前期选择的最优方案运用适当的表现手法使之完美表现出来，并围绕主体设计对其辅助元素进行设计。

首先要求设计师制作出详细、明确的设计图，包括效果图和三视图（图4-3、图4-4），展现作品的外观、局部、内部结构、部件的连接和旋转、材料的质感、空间效果等，为设计作品最终正式产品化做准备。其次对于某些设计还要制作出相应的模型，以便更全面地完善设计作品。比如利用各种材料，如油泥、石膏、塑料、玻璃、木材、金属等，按照比例大小和尺寸对设计产品制作出相应的模型，对设计的内部构造和外观进行更好的校对。

所谓"模型"，是人们按照某种特定的目的对认识对象所作的一种简化的描述，在其类型上可分为借助于与原型相似的物质模型和抽象反映原型本质的思想模型两大类（图4-5）。

模型制作流程如下（以工业产品设计为例）。

① 定方案，从较多构思方案中，优选出 1 ~ 2 个方案；

② 准备工作，选择合适的材料，准备适当的工具和加工设备；

图4-5 室内设计及古建模型制作

③ 制作辅助骨架。对于较大型的制作，应先做成模型骨架后再进行加工；

④ 初模分析，用简易材料先做出草模进行观察分析；

⑤ 模型完善，在评判、分析的基础上进一步加工制作概念模型、结构功能模型、展示样机模型，经评议审核后定型；

⑥ 表面处理，经反复检测修改后，对模型进行色彩涂饰，以及文字、商标、识别符号的制作和完善；

⑦ 整理技术资料，建立技术档案，供审批定型。

4. 设计审核阶段

这一阶段是对设计方案进行综合评估，包括需求效用和价值、销售诉求、市场容量、专利保护、开发成本（包括研究、设备与模具成本）、潜在利润、设备与技术的通用性、预期产品的寿命、产品的互容性（新旧产品的交替和互换与共容特性）、节能等方面。通过比较综合评价，检验该系统，进行模拟实验，从而确定最佳方案。

5. 产品试制阶段

这个过程包括试制和正式投产两个阶段。进入最后样品试制阶段（鉴定其工艺、技术、机能等各方面的可行性及价格的合理性等），做最后的测试修改，使其造型、色彩与环境及流行趋势吻合。而后便是正常投入生产，导入市场。

四、产品的后期管理

设计产品的管理阶段是产品设计阶段的结束，在设计管理阶段中，包装和宣传占很重要的地位，这需要设计师对产品充分了解，使产品与包装、宣传方针统一起来，用新颖、独特的艺术表现手法将设计物的性质、功能、优点表现出来。

这一阶段还需要对设计的全过程进行总结评估，并通过产品销售和使用的信息反馈，建立完备的资料档案，从中找出原有设计方案的不足之处，同时发现新的有价值的潜在需求动向，为新的设计开发做准备。设计的管理阶段是设计过程的最终阶段，是对产品销售和使用的反馈信息的处理过程，以及对于出现问题的解决过程。

日本筑波大学教授吉冈道隆曾经将设计总结为16个阶段，即：

①提出问题：从功能、结构、色彩、人、材料、外形等方面对原型提出问题。②设定目标：对提出的问题进行分类，选定改进目标。③解决方法：对每项需要改进的目标，提出几种改进设想方案（尽管有的方案很可笑、奇特，但不要漏掉）。④方法合成：将改革方法综合归纳，然后画出多种改革设想草图。⑤理想构图：根据每项改革目标要求，选择较好的设想草图，在此基础上画出较为理想的构思详图。⑥计划说明：针对自己的理想构图，说明对于每项改革目标作了怎样的具体改革。⑦设计条件：从产品的功能作用、服务对象等方面对理想构图进行理论上的阐述。⑧构思草图：针对产品的各个改革目标，设计出改进后的新产品的各种构思草图。⑨构造略图：对各种构思草图从形态结构上进行归纳，画出几种概略图。⑩初步外形：根据构造略图，选择出每种结构较好的一张构思草图，以它为基础画出产品的初步外形图。⑪构造详图。⑫外形尺寸。⑬部件尺寸：分别画出各部件尺寸图。⑭色彩设计：配色略图，给出新产品的标准的造型设计效果图。⑮效果图：综合以上设计，画出新产品的标准造型设计效果图。⑯制作模型。

上述步骤反映了一项设计活动完整的全过程。

一、设计管理的历史

20世纪三四十年代，出于对竞争压力的反应，许多企业开始注重建立自己企业的整体形象，将设计作为一种竞争手段，侧重于公司的视觉识别。设计范围的扩展需要通过有效的管理才能达到目的。至20世纪中期，随着科技的迅猛发展和新兴产业的不断涌现，市场竞争日趋激烈，对设计的管理成为企业管理的一部分，专家学者逐步开展对设计管理方面的研究。20世纪70年代至今，是设计管理发展的重要阶段，设计与企业管理越来越密不可分，设计管理的理论也逐步发展和系统化。随着设计与管理的结合，设计被提高到企业战略的高度。

二、设计管理的概念

设计管理（Design Management）是20世纪90年代出现的一门新兴学科，已经被列入发达国家的设计教育体系，是对设计资源有效利用，和对设计过程有效控制的、理论化、系统化的总结和探索。

所谓管理，一般理解为人们利用小组的形式追求和实现某些目标，用管理来保证目标的实现。美国学者麦克法兰德认为管理是管理人员通过系统的、协调的、合作的活动来创造、引导、保持和运作有目标的组织的过程。也有学者认为，管理是保证某种环境，使群体在这个环境里组织在一起，有效地工作，从而实现群体目标。总而言之，管理是引导人力和物力进入到动态的组织，以达到组织的目标的行为。

对于设计而言，管理的对象主要人，因此就要求通过管理使设计组织的成员在工作过程中获得工作的动力和成就感。对于设计活动来说，设计职业和门类的划分越来越细致，设计成为一个群体行为（合作）的活动，因而需要发挥设计的最大功效，就必须进行有效的管理。

三、设计管理的范围和内容

设计战略管理。设计战略是企业根据自身情况做出的针对设计工作的长期规划和方法策略，是设计的准则和方向性要求。设计战略一般包括产品设计战略、企业形象战略，还逐步渗透到企业的营销设计、事业设计、组织设计、经营设计等方面，与企业经营战略的关系更加密切。对设计加以管理的目的是要使各层次的设计规划相互统一、协调一致。

设计管理主要为企业建立有效的设计管理组织，对企业内部（设计人员、经理）进行设计教育，为企业建立CIS企业识别系统，有助于企业文化（理念、行为、视觉）的建立，以便全面正确地体现企业精神、企业经营理念和发展战略。

设计管理的目标。设计必须有明确的目标。设计目标是企业的设计部门根据设计战略的要求组织各项设计活动时预期要取得的成果。企业的设计部门应根据企业的近期经营目标制定近期的设计目标。除战略性的目标要求外，还包括具体的开发项目和设计的数量目标、质量目标、盈利目标等。

商业开发设计管理——新产品的开发和推广。通过设计管理建立设计、生产、技术、销售、

消费者之间的联系，进行新产品的开发和销售，赢得市场。

设计师的管理。设计师的管理也称功能性设计管理，包括对设计事务、设计人员、设计项目等的管理。通过对设计师的管理，可保证设计部门的良好运转，为企业创造价值。

设计程序管理。设计程序管理也称为设计流程管理，其目的是为了对设计实施过程进行有效的监督与控制，确保设计的进度，并协调产品开发与各方之间的关系。由于企业性质和规模、产品性质和类型、所用技术、目标市场、所需资金和时间要求等因素的不同，设计流程也随之相异。

设计质量管理。设计质量管理是以保证设计的结果符合人类社会的需要为目的，对设计的整个技术运作过程进行分析、处理、判断、决策和修正的管理行为。在设计阶段的质量管理需要依靠明确的设计程序，并在设计过程的每一阶段进行评价。各阶段的检查与评价不仅起到监督与控制的效果，其间的讨论还能发挥集思广益的作用，有利于设计质量的保证与提高。设计成果转入生产以后的管理对确保设计的实现至关重要。在生产过程中设计部门应当与生产部门密切合作，通过一定的方法对生产过程及最终产品实施监督。

知识产权的管理。随着知识经济时代的到来，知识产权的价值对企业经营有着特殊的意义。从法律角度来看，知识产权是对智力成果的拥有权，是一项法权；从经济角度来看，它是一种具有重大价值的无形资产和智力财富；从市场竞争角度来看，它是强有力的竞争资源和制胜手段。在信息化、全球化的进程中，一方面，人们对知识产权的保护意识越来越强，制度的制定与运用也日渐完善；但另一方面，在现实生活中有意无意的知识产权侵占和模仿十分严重。因此，企业应该有专人负责知识产权管理工作。对设计工作者来说，在设计时首先要保证设计的原创性，避免出现模仿、类似甚至侵犯他人专利的现象。对此，应有专人负责信息资料的收集工作，并在设计的某一阶段进行审查。设计完成后应及时申请专利，对设计专利权进行保护。

四、设计管理的原则

西方学者詹斯·伯明森提出了设计管理的12条原则：

①设计管理作为一个管理工具；②提出正确的定义；③为设计提供一个交流的平台；④循序渐进地介绍设计；⑤用设计创造出目标的统一；⑥寻找挑战，鼓励革新；⑦为目标确定一个设计纲要；⑧确定一个好的想法；⑨接受任务的限制条件；⑩在会谈与补充的技能之间确定设计；⑪在使用者之间寻找差别；⑫在形象与自身之间创造准确的反馈。

综合以上12条原则，设计管理可以归纳为以下四个方面内容：

① 创造和优化设计环境；

② 建立合理有序的设计组织结构；

③ 设计首先是一个质量保障体系，质量优先是设计成功的关键；

④ 设计管理作为管理设计的工具，要在科学乃至哲学的层面上开展、实施。

五、设计管理的意义

设计管理课程有两种类型：一种是把设计管理列入现行管理课程的一部分，偏重于设计，这是属于管理系科的。另一种是将管理注入设计课程中，偏重于管理，这是设计院校的课程，其目的是让学生了解和掌握设计管理及其意义。

设计管理的意义：是影响创造和创新的重要环节；起产品与生产、设计之间的连接作用；是设计的重要程序；使设计达到最优化的资源配置；工业创新与工业设计师所从事工作的性质以及与设计相关的各种事项给予法律保护等。

六、中国设计管理的现状

目前，中国的设计管理活动还未能较广泛地在企业经营活动的层面上展开。其主要原因在于，多数管理者在企业产品的开发与设计发展阶段参与设计和设计管理的工作较少，一些营销部门或生产、制造部门的管理者与设计师团队进行的沟通较少。因此，管理者在如何发挥设计的最大效率和确保设计成功等方面所起的作用就明显小了很多。企业管理者的设计意识与沟通是影响中国设计管理发展窒碍难行的主要原因。

设计管理在处于"体验经济"时代的今天，已经成为企业战略决策的一部分，能够保证企业持续的创造能力，为企业赢得持久的竞争力。

第三节　设计的方法与设计思维

一、设计的方法

1.设计方法概述

方法就是为解决问题或达到某一目的而采取的手段、方式的总和。广义的理解认为方法是人的一种行为方式；狭义的理解则认为方法是解决某一具体问题、完成某一具体工作需要的程序与办法。

由方法的概念产生了"方法论"。方法论就是关于方法的理论（方法学）。科学的方法论从普遍的经验上升到科学的理性大致经历了四个阶段：作为技术手段、操作规程的经验层面；作为各门类学科的具体研究方法层面；作为适应于各学科的一般方法层面；普遍适用于各个学科，如自然科学、人文科学、社会科学等的一般的科学的方法、哲学层面。

设计方法论是设计学科的科学方法论，是关于认识和改造广义设计的根本科学方法的学说，是设计领域最基础的科学。设计方法是用系统的观点，考虑自然科学、社会科学、经济科学等各种现代因素，研究产品的一般设计进程、设计规律、设计思维和工作方法、设计工具的综合性学科，在总结设计规律、启发创造性的基础上，促进现代设计理论、科学方法、先进手段和工具在设计中的综合运用，对开发新产品、改造旧产品和提高产品的市场竞争力有积极的作用。其涉及工程学、管理学、经济学、社会学、生理学、心理学、思维学、美学和哲学等诸多领域。

虽然设计的历史十分悠久，但是作为研究设计方法的科学，直到20世纪60年代人们开始建立科学的研究和理论体系。第二次世界大战后，社会经济发展导致人们需求的多样化和复杂化，这也导致了传统的设计方法无法满足人们日益增长的需求。与此同时，科学技术的发展丰富了设计的手段，设计师开始思考"如何设计"的问题。从手工艺时代的基于经验、感性和静态的设计方法，到大工业时代遵照科学和理性法则产生的动态和计算机参与的设计方法，设计方法经历了从直觉设计阶段到经验设计阶段，再到实验辅助设计阶段和现代科学设计阶段的一系列过程，并在这一过程中形成了十大科学的方法论。具体如下。

突变论方法：它是现代设计的基石，它以事物的突变性理论为基础，利用数学模型进行定量的描述和分析，并被运用于设计之中，以产生突破，进行创新设计。

信息论方法：信息是现代设计的前提。信息论方法具有高度的综合性，它涉及所有与信息相关的领域，主要是研究信息的获取、变换、传输、处理等问题。

系统论方法：系统论是设计的前提，它是以系统整体分析及系统观点为基础的科学方法。系统论认为系统是一个有特定功能、相互联系和相互制约的有序性整体。

智能论方法：这是一种运用智能理论、发挥智能载体的潜力而进行设计的方法。智能载体除了生物智能外，还包括人造智能，比如电脑、机器人等。

控制论方法：以动态作为分析基点的科学方法，重点研究动态信息与控制及反馈过程，以及输入信号与输出功能之间的定性定量关系。

优化论方法：优化是现代设计的目标之一，常采用数学的方法搜索各种优化值寻求最佳效果。

对应论方法：事物间的某些共性或恰当的比拟特征，会形成普遍的对应关系，对应又意味着某种相似或模拟，以此而形成模拟设计法、相似设计法等设计方法。

功能论方法：任何设计都有其目的，目的是功能的表现，功能设计既涉及产品的使用价值又涉及其使用期限、重要性、可靠性、经济性等诸多方面。

离散论方法：广义复杂的系统是由子系统组成的，子系统即离散体，因而复杂系统实际上又是由离散体所组成的。离散论方法学是以整体离散化达到近似细解的科学方法学。

模糊论方法：运用模糊分析量度的方法解题是模糊论的主要方法。事物都存有一定模糊性，对模糊性的解析、定量是现代科学发展的产物。

这些研究内容主要涉及以下几方面。

① 分析设计过程及各设计阶段的任务，寻求符合科学规律的设计程序。将设计过程分为设计规划（明确设计任务）、方案设计、技术设计和施工设计四个阶段，明确各阶段的主要工作任务和目标，在此基础上建立产品开发的进程模式，探讨产品全寿命周期的优化设计及一体化开发策略。

② 研究解决设计问题的逻辑步骤和应遵循的工作原则。以系统工程分析、综合、评价、决策的解题步骤贯彻于设计各阶段，使问题逐步深入扩展，在多方案中求优。

③ 强调产品设计中设计人员创新能力的重要性，分析创新思维规律，研究并促进各种创新技法在设计中的运用。

④ 分析各种现代设计理论和方法，如系统工程、创造工程、价值工程、优化工程、相似工程、人机工程、工业美学等在设计中的应用，实现产品的科学合理设计，提高产品的竞争能力。

⑤ 深入分析各种类型设计，如开发型设计、扩展型设计、变参数设计、反求设计等的特点，以便按规律更有针对性地进行设计。

⑥ 研究设计信息库的建立。用系统工程方法编制设计目录（设计信息库），把设计过程中所需的大量信息规律地加以分类、排列、储存，便于设计者查找和调用，便于计算机辅助设计的应用。

⑦ 研究产品的计算机辅助设计。运用先进理论，建立知识库系统，利用智能化手段使设计自动化逐步实现。

19世纪中后期，随着工业革命的发展，人们开始注意总结工程设计的规律和方法。20世纪60年代以来，由于科学技术的飞速发展和产品竞争的日益剧烈，设计方法得到了迅速的发展，在一些国家形成了各自的独特风格。在德国，人们着重设计模式的研究，对设计过程进行系统化的逻辑分析，以使设计方法步骤规范化。在英美国家，则重视创造性开发和计算机辅助设计在工业设计上形成的商业性、高科技和多元文化的风格。而在日本，则在开发创造工程学和自动化设计的同时，特别强调工业设计，形成了东方文化和高科技相结合的风格。

设计方法的关键是针对设计条件的集合，寻找最佳的解决方案，它强调应用头脑风暴，鼓励创新意识和协同思维，以便处理想法，达成最佳方案，其中最为重要和普遍的方法是功能论和系统论。

2.具有普遍意义的设计方法论—功能论

设计的首要因素在于功能性，功能的价值是设计追求的首要目标。功能论就是将造物、设计追求的功能价值进行具体分析、综合整理，通过系统工程的方式，形成细致、高效和完整的结构构思，从而完成设计。

功能论的优点在于：以产品的功能作为设计核心，设计构思以满足功能系统为主；在分析中排除非必要功能，从而降低成本，高效实现产品的价值；以功能为中心，最大限度地保证了产品的实用性和可靠性；在分析中，将功能与产品的造型要素相结合，提供了新的设计思路。

功能论方法克服了传统设计仅仅从产品结构和造型上进行设计的缺陷，使得功能要素之间的结构更加合理。

以一件吸尘器的设计为例，首先需要确定构思方案。经功能分解与手段寻求，设计方案是：采用高速旋转电动机带动叶轮旋转，在吸尘箱和吸口处形成负压，使灰尘自动地被吸入吸尘箱内。在构思方案完成后，确定其基本结构单元为电动机、吸尘箱和吸尘口。接下来设计结构方案组合，即吸尘器基本单元的几种不同结构组合。在这个设计过程中，要尽可能地将所有的组合方式罗列出来，这样有利于克服思维定势的不利影响，从而创造出好的组合方式。最后，寻求其最优的结构组合方案选择。由于结构组合形式不同，可以构成几种不同形态的吸尘器产品。在此基础上，再去综合分析比较，寻找出最优方案。

3.具有普遍意义的设计方法论——系统论

系统论产生于20世纪50年代，系统论的创始人贝塔朗菲认为，系统是处于一定相互联系中的、与环境发生关系的各个组成部分的总体。

系统论设计方法就是将设计纳入到科学的、理性的轨道，改变过去依靠设计师的主观感性和直觉经验从事设计的传统方式，使得感性的、直觉的设计在系统中成为有序的部分，使得设计得以完善。系统论为解决人、机、环境关系问题提供了解决方法，形成了人、机、环境或人、机、自然的系统设计。

美国阿波罗登月计划是系统论设计方法的典型案例（图4-6）。此项工程组织了2万多家公司、120多所大学，动用了42万人参加，投入了300亿美元的巨资，花费了近10年的时间，克服地球引力，终于实现了人类登上月球的梦想。阿波罗登月计划取得成功的关键在于运用系统论方法进行有效的组织管理。其一是建立了强有力的管理组织并明确职责分工；其二是用系统方法加强对计划整体过程的管理工作，大力使用了电子计算机从事生产与科研的管理，从根本上保障了阿波罗计划的顺利完成。

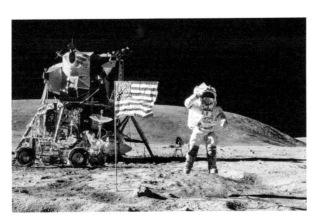

图4-6 阿波罗飞船登月，美国，1961年

阿波罗登月计划的成功证实了系统科学的一个重要命题，即"综合即创造"。负责阿波罗计划实施的总指挥韦伯先生说过："阿波罗计划中没有一项新发明的自然科学理论和技术，全部运用现有技术。"

二、设计思维

"思维"一词在英语中是"thinking"，在汉语中是"思维""思考""思索"，具有相同或相近的含义。从字面上来理解，"思"是思考的意思，而"维"则可以理解为方向，那么结合起来，"思维"就是沿着一定的方面和方向进行思考。

今天的心理学和哲学界对于思维的定义是：人脑对客观事物的本质和事物之间的内在联系所做出的间接与概括的反映，具体指人的头脑在感知、知觉以及表象等感性认识的基础上，通过概念、判断以及推理的方式对事物本身（就是指事物的本质属性和事物之间的内在联系）所产生的间接的、概括的反映。

人们通过思维达到对事物本质的认识。与基本的感觉、知觉以及表象等相比，思维是一种更为深刻的和更为完全的高级别的反映。设计思维就是指伴随着设计全过程而产生的思维，是能够使设计活动得以完成的人们的思想过程和思想活动。思维是人脑对客观事物间接和概括的反映，是人类智力活动的主要表现形式。设计思维是思维方式的延伸，是设计过程中所必需的内容与方法，是独立成为系统的一种认识观和方法论。"设计"是前提，"思维"是手段，二者交互作用最终形成设计思维。

通过"思维"的思考过程，借助于各种表现形式，才能最终形成设计出产品。因此，设计思维不仅仅要求设计师在设计实践中能够认识设计对象和设计环境之间的各种联系，还要能够掌握设计规律，从而形成设计思维的形式。设计思维是能产生新颖的思维结果的思维活动，它强调的是思维的新颖性，其新颖程度越高，设计思维的创造性就越强。与传统思维相比较，设计思维表现出的最重要的特征就是鲜明的创造性。

美国心理学家唐纳德·麦金农（Donald Mackinnon）曾经对创造性下了一个定义：创造性指某一想法（或反应）是新颖的，至少在统计上是鲜见的……但新颖只是创造性的一个必要方面，还不是全部。如果认为某一反应是创造过程的组成部分，则这一反应在一定程度上是适应现实的，适合一定情况的，能解决一定问题的，并且能够完成某种可识别的目标。

思维活动是人类所特有的精神活动，是人脑在认识的基础上所进行的分析和综合判断的过程。人类通过思维过程进行着思考，而设计思维正是在这些思维过程的基础之上的综合的、有机的创造性思考过程。它是从一般的思维活动升华而来的一种思维。设计思维就是对一般性思维的一种创造性发展。

创造性思维也叫创新思维，是一种具有开创意义的思维活动，是在解决问题的过程中通过选择、突破和重新建构已有的知识、经验和新获取的信息，以新的认知模式把握事物发展的内在本质及规律，并进一步提出具有独特见解的符合人文精神的具有主动性和独特性的复杂的思维过程。

设计中的创造性思维具有一系列特征：主动性、目的性、可预见性、求异性、发散性、独创性、突变性、灵活性，表明设计师的思维（设计思维）对设计方法的运用和设计产品的形成有着重要作用。

设计师是以"创造更美好的生活"为己任的特殊劳动者。"更"的意义根据特定工作的要求而不同——更新、更奇、更自由、更舒适……当设计成为重复性劳动时，作为设计主体的设计师就务必从思维层面上着手加强训练，从而提升设计水准。

1.形象思维

形象思维是以事物的具体形象和表象为主要内容的思维形式，它通过对表象的加工和改造（分解、组合等）来进行思维活动。形象思维是人的最基本的思维方式。由于设计本身也是一种视觉方式的表达，因而形象思维也自然成为设计思维的最基本的表现形式。形象思维的表现不是简单的观察事物和再现事物，而是要将所观察到的事物经过选择、思考和整理，重新组合，形成新的形象和新的内容。也就是说，经过设计的形象思维的过程，形成具有意义的新的形象。

例如爱因斯坦著名的广义相对论的创立，实际上就是起源于一个自由的想象。一天，爱因斯坦正坐在伯尔尼专利局的椅子上，突然想到，如果一个人自由下落，他是不会感觉到他的体重的。爱因斯坦说："这个简单的理想实验对我影响至深，竟把我引向引力理论。"

形象思维的特征，一是形象性，形象性是形象思维的最主要的特点，因为它首先以形象作为出发点，具体而直观；二是概括性，设计的形象思维并不是原始的感性材料，而是经过加工后的，并不是停留在个别事物的表面现象上，而是通过典型形象或者概括性的形象来完成。

2.逻辑思维（抽象思维）

逻辑思维是在认识的过程中用反映事物共同属性的概念作为基本思维形式，在概念的基础上进行判断和推理，来反映现实的一种思维方式。

人对事物的认识和对客观世界的反映是建立在实践基础上的，通过人的感官来了解外部世界，再将所吸收的各种材料进行再创作和再加工，目的是从事物的表面现象入手，深入到事物的本质，从个别现象总结出事物发展的普遍规律。逻辑思维是以推理为特点，它不同于想象，也不同于形象思维，它并不是形象的表达，也不是通过直接的经验和感知所获得的。逻辑思维更多的是一种理性的思维活动，是通过必然的前提来推导出必然的结果。例如所谓"山雨欲来风满楼""瑞雪兆丰年""春江水暖鸭先知"等生活经验，就是利用事物发生和发展的相互关联，采取由此及彼的方法，从风、雪、鸭等已知事物来推知大雨来临、丰收在望、气温回升等未知事物的。

3.发散思维（多向思维）

美国人托马斯·库恩（Thomas Kuhn）指出，发散思维的特征是思想的活跃与开放（图4-7）。发散思维是在思维过程中以一个目标为出发点，不受任何规则的影响，通过不同的思维路径和不同的思维角度，进行立体思维的过程。

图4-7 发散思维示意图

头脑风暴法（Brain-storming）是发散思维的典型方法，又称智力激励法，是由美国现代创造学奠基人奥斯本提出的一种创造能力的集体训练法，强调依靠直觉生成概念。它把一个组的全体成员都组织在一起，所有的团队成员头脑开放、没有约束，要求每个成员都毫无顾忌地发表自己的观念，既不怕别人的讥讽，也不怕别人的批评和指责。头脑风暴的特点是让与会者敞开思想，使各种设想在脑海中相互碰撞激起创造型风暴。它有四条基本原则：

第一，排除评论性批判。对提出观念的评论要在以后进行。

第二，鼓励"自由想象"。提出的观念越荒唐，可能越有价值。

第三，要求提出一定数量的观念。提出的观念越多，就越有可能获得更多有价值的观念。

第四，探索研究组合与改进观念。除了与会者本人提出的设想以外，鼓励与会者积极进行智力互补，在增加自己提出设想的同时，注意思考如何把两个或更多的设想结合成另一个更完善的设想，推出另一个新观念；或者要求与会者借题发挥，改进他人提出的观念。

4.收敛思维（集中思维）

收敛思维又称集中思维，是以某一思考对象为中心（或者预设一个思维所要达到的目标），然后从不同角度、不同方向调动思维的种种因素，收集相关信息，将思路指向该对象，同时它又要考虑各种相关因素，最后提出一种解决问题的办法并达到目的。在设想的实现阶段，这种思维形式常占主导地位。

收敛思维与发散思维是一种辩证关系，既有区别，又有联系，既对立又统一。没有发散思维的广泛收集，多方搜索，收敛思维就没有了加工对象，就无从进行；反过来，没有收敛思维的认真整理，精心加工，发散思维的结果再多，也不能形成有意义的创新结果，也就成了废料。只有两者协同动作，交替运用，一个创新过程才能圆满完成。例如洗衣机的设计首先围绕的就是"洗"这个关键问题，列出各种各样的洗涤方法，如洗衣板搓洗、用刷子刷洗、用棒槌敲打、在河中漂洗、用流水冲洗、用脚踩洗等，然后对各种洗涤方法进行分析和综合，充分吸收各种方法的优点，结合现有的技术条件，制订出设计方案，然后再不断改进，结果成功发明了洗衣机。这个对洗涤方法进行分析和筛选最优方案的过程就利用了收敛思维。

5.直觉思维

直觉思维是借助于直觉启示而产生突如其来的领悟或理解的一种思维形式，是一种把潜藏在潜意识中的事物信息在需要解决某个问题时以适当的方式突然表现出的创造能力。直觉思维在现有知识、经验的基础上，凭感觉直观地把握事物的本质和规律，迅速解决问题或对问题做出某种猜想或判断。

直觉思维具有以下几个方面的特征。

直接性和高效性。直觉往往是对问题从总体上把握，它从问题的已知信息入手，主体不通过一步步的分析过程而直接获得对事物的整体认识。它没有机械的按部就班的逻辑推理环节，一下子从起点跳到终点，直接触及问题的要害。

敏感性和预见性。直觉是瞬间的感觉，这种感觉有很强的敏感性，科学家和发明们对直觉都是非常敏感的，而这种敏感性就具体体现在对问题的答案的预见性上。

结论的不确定性。正如美籍华裔物理学家丁肇中（图4-8）在谈到"J"粒子的发现时写道："1972年，我感到很可能存在许多有光的而又比较重的粒子，然而理论上并没有预言这些粒子的存在。我直观上感到没有理由认为这种较重的发光的粒子（简称重光子）也一定比质子轻。"这

图4-8 丁肇中

就是直觉，正是在这种直觉的驱使下丁肇中决定研究重光子，终于发现了"J"粒子，并因此而获得诺贝尔物理学奖。可见，直觉思维的成果往往只是一种建立在经验基础上的猜测，非逻辑思维是非必然的，有可能正确，也可能错误，这里表现出直觉思维的局限性。

6.联想思维

联想思维是一种把已掌握的知识与某种思维对象联系起来，从其相关性中得到启发，从而获得创造性设想的思维形式。联想越多、越丰富，则获得创造性突破的可能性越大。1946年，美国工程师斯潘塞在做雷达起振实验时，发现口袋里的巧克力融化了，原来是雷达电波造成的。由此，他联想到用它来加热食品，进而发明了微波炉。

7.想象思维

想象思维是指人脑对存储的形象进行加工、改造或重组从而形成新形象的思维活动。想象思维是联想思维的更高层面，与联想相比，想象思维更具有创造力，它是人在头脑中塑造过去从未接触过的事物形象，或者将来才有可能实现的事物形象的思维方式，是对记忆中的表象进行加工改造后得到的一种形象思维，是创造活动的先导。

广义相对论的诞生便得益于想象力的作用。有一天，爱因斯坦坐在位于伯尔尼的办公室中，突然有了一个自己都为之"震惊"的想法。他回忆道："如果一个人自由下落，他将不会感到自己的重量。"后来，他将此称为"我一生中最幸福的思想"。接下来，他花费了8年时间，把这个自由落体者思想实验改写成物理学史上最优美、最惊艳的理论。1915年，爱因斯坦提出了完整的广义相对论理论，彻底改变了人类对整个宇宙的理解。

三、设计与市场

设计不是单纯的个人行为，不是纯艺术的自我欣赏。明显的商业化特征使设计与市场紧密联系。设计作为一种从方案到产品再到商品的过程，没有得到市场检验的设计不是真正意义上的设计。

市场，狭义的定义为商品交易的场所，例如商场、自由贸易场所等，广义的定义是指商品流通领域，反映的是商品流通的全局，是指一定时间、地点条件下商品交换关系的总和。市场连接了生产与消费，而设计的产品只有通过市场才能转化为商品，才能实现其作为商品的价值。因此，市场对于设计产品具有普遍的制约或评价意义。

1.市场对设计的制约

手工艺时代（工艺美术时代），社会以自给自足的自然经济为中心，商品经济不发达，设计并未成为独立的行业和职业。这个时期产品与生产、销售相联系，对市场没有选择性，而是依附于市场而存在。产品的功能、式样等都是随着市场的需求而变化，市场对于设计具有制约作用，两者相互依存程度低。18世纪工业革命之后，产品进行批量化的工业生产，此时商品数量丰富，选择性增多，市场商品信息的反馈与调节促进了商品竞争，同时也促进设计的竞争，设计得好坏成为商品成功与否的关键。第二次世界大战后，世界经济进一步发展，市场的选择性大增，竞争加剧，对于作为商品的产品设计有了更多的要求，此时市场对于设计的决定作用加强。众所周知，在当今这种竞争激烈的环境中，商品丰富且严重同质化，而尊重消费者个性的产品设计营销，不仅为商家赢得了商机，同时也满足了消费者的好奇心。产品设计师在当今社会扮演着非常重要的角色，因为他们直接选择产品所需的材料。新奇产品不管是大件还是小件，都会丰富我们的生活环境和生活方式，因为产品设计创造了一种认知，并在当代的交流工具中带有很强的文化价值。

新中国成立初期，国内由于商品短缺，实行计划经济，市场的竞争机制没有发挥效果，产品

设计长期不受重视。

改革开放之后，市场经济逐渐形成（生产力发展）。市场对于商品的调节能力加强，市场竞争加剧，促使企业和商品生产者重视设计，市场对于设计的主导性加强，市场的作用明显。这个时期设计受到重视，成为生产的重要因素。

消费者代表市场，市场制约设计。消费者对设计的需求影响设计：由于年龄、性别、爱好、教育程度、文化背景、经济水平、审美标准、民族心理等的差异，影响到对产品设计的接受程度，进而影响到设计的商品在市场的表现。

2.设计的市场调查

（1）市场对设计具有重要的影响

作为设计师，把握市场的特性，针对市场的需求进行设计是设计得以成功或实现的关键。

设计市场调查的内容非常广泛，并且不同的设计领域和设计项目拥有针对性较强的调查内容。一般来讲，其主要内容包括消费者情况调查、竞争情况调查、产品情况调查和相关环境调查等几个部分。

消费者情况调查：消费者的生活方式、文化程度、收入状况、购买力、对品牌与广告的认知程度。

竞争情况调查：竞争的结构和变化趋势、竞争对手的状况、本产品的竞争力。

产品情况调查：产品的生产、性能、存在周期、产品服务等。

相关环境调查：与市场环境相联系的经济环境、自然条件环境、社会文化环境、政治环境等内容的调查。

设计市场的调查方法包括普查、抽样调查、随机调查、典型调查、访谈、观察实验等。

设计市场调查的目的在于发现问题，并有效地解决问题。因此，在市场调查的过程中，合理安排调查程序和步骤是重要的运作环节，一般情况下，大致可按照以下程序进行。

① 确定调查目的。根据调查内容分门别类地提出不同角度、不同层次的调查目的，其内容要尽量具体地限制在少数几个问题上，避免大而空泛的问题出现。

② 确定调查的范围和资料来源。

③ 拟定调查计划表。

④ 准备调查问卷、样本和其他所需材料，并充分考虑到调查方法的可行性和转换性因素，做好调查工作前的准备。

⑤ 实施调查计划，依据计划内容分别进行调查活动。

（2）设计的市场分析

设计市场分析是对调查结果进行整理和分析，发现问题，使之明确化和系统化，为设计提供问题和目标。

（3）设计的市场营销（经营销售）

市场营销：与市场有关的人类活动，通过市场作用满足人们现实和潜在的需求。

设计（市场）营销依据营销的理论和技术，对设计产品进行市场分析、市场选择、营销策略制定、营销效果控制等活动。设计市场营销的一般方式主要为"5W"法，即：

Who（Whom）——明确设计的主体和设计产品的营销对象。

Why——任务，为什么设计？要满足什么样的需求？

What——通过何种理论和方式进行营销？

Where——营销的地点、区域。

How——明确营销的手段（针对设计对象分析市场，选择市场、制定战略、控制营销效果）。

任何一种市场调查只能在一定程度上有助于设计师的思考，即它对设计师的设计只能起到参考作用，而不是决定作用，设计师对此要充分认识。要真正地取得设计的成功，还得靠设计师的文化底蕴、知识积累、设计经验以及对消费者需求的把握和认识。

3.设计对市场的引导与创造

设计不但受到市场制约，受到市场评价，同时设计也对市场有着反作用力，这表现为设计对于市场的引导和创造。

消费者的需求影响着设计师对产品风格的把握，同样地，产品设计风格也可以影响消费者的审美情趣和购买欲望。从"满足"到"引导"再到"创造"，根据不同的市场需求内容，设计业呈现出不同的存在状态和发展目标。

法国的某汽车公司曾提出类似"创造市场"的概念。设计师不能一味迎合市场，迎合消费者需要，而是应该通过设计来影响消费者的审美趣味和购买欲望——设计要引导生活、引导时尚，设计师要成为时尚和潮流的引导者。

 小结

设计程序是设计实施的过程，每一项设计都有自己的过程，即程序。设计程序与设计方法又有一定的相互关系，并与设计方法相适应。设计因任务、目的、方法、条件等使设计程序有较大差异。一般而言，设计程序包括目标、管理、设计、实现四大步骤，因此设计程序同样也是一种设计。

设计方法是设计领域的世界观与方法论，它的基本问题始终围绕如何正确科学地处理设计思维和设计现实之间的关系。在传统工业社会向信息社会过渡时期，其方法论主张运用系统思想和方法，它的一个关键核心就是在特定人群的特定环境、条件的需求之中去重构。科学技术为设计师提供了前所未有的可能性，传统设计方法已经不能适应这个信息技术大发展的时代，系统设计应运而生。它包括对技术的组织管理设计和社会设计。当然方法和手段并不意味着一切，关键在于人的选择。设计师必须保持清醒的设计价值观念。

设计管理在20世纪90年代作为一门新兴学科被列入了发达国家的设计教育体系。设计管理的真正价值在于持之以恒地协调各种价值观念，推广这些价值观念，并组织好设计活动的高效实施和运作。设计管理除了对各个企业的项目进行设计外，还承担着整个企业发展方向的引导者的角色。设计管理在今天已经发展为一个新的概念和一门新的学科，有着特定的内容与规律，并且作为企业提高效率、开发新品、建立品牌个性的一件利器，越来越多地受到企业界、设计界和经济学界的研究和重视。

设计离不开市场，而市场离不开消费者。为人的设计永远是设计的原创力。满足人的潜在需求，必须开辟新市场。设计不是以现有市场信息为依托，而是以人类需求新变化为导向。艺术设计不仅满足了人们不断增长的物质需求，也满足了人们的精神需求，从而提高产品的竞争力，增加了经济效益和社会效益。它所带来的，不仅是精神上的愉悦与享受，更重要的是，它可以改变人们的生活方式。艺术设计是把预期目的和观念具体化、实体化的手段，是人们进行经济建设活动的先期过程，其本质是人们对将要进行的经济建设做出艺术化的设想和筹划。

 课堂实训

针对所学专业，分析整理出设计中各个环节的流程。

 本章习题

1.如何理解设计的功能原则?

2.设计管理的原则有哪些?

3.产品开发的设计具体程序有哪些?

4.市场调查有哪些内容?

5.试论述设计管理的意义。

6.如何理解设计与市场的关系?

7.设计过程中包含哪些经济因素?

第五章

优秀的设计师

设计概论

顾名思义，设计师是从事设计工作的人，是通过接受教育与实践经验，获得设计的知识与理解力，以及设计的技能与技巧，而能成功地完成设计任务，并获得相应报酬的人。现代汉语中的"设计师"这个名称，是由英文的"designer"翻译而来的。

设计作品是设计师的作品，是设计师物质生产与精神生产相结合的一种社会产品。设计师是社会发展到一定历史时期以后，因为分工的需要和专职的可能而出现的一类脑力劳动者。

第一节　设计师的历史演变

从最广泛的意义上来说，人类所有生物性和社会性的原创活动都可以称为设计。因而广义上的第一个设计师，可以远溯到第一个敲砸石块、制作石器的人，即第一个"制造工具的人"（图5-1）。劳动创造了人，创造了设计，也创造了设计师。人类通过劳动设计着他的周围环境和自身。

图5-1　劳作图（线刻画像铜器残片），
春秋晚期，江苏六合程桥出土

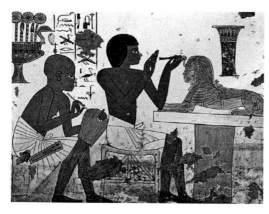

图5-2　埃及工匠正在制作狮身人面金像，
仿自底比斯一座墓室中的壁画，公元前1380年

人类从"制造工具的人"变成现代意义上的设计师，经历了一个漫长的、渐进的过程。

距今七八千年前的原始社会末期，人类社会出现了第一次社会大分工，手工业从农业中分离出来，出现了专门从事手工艺生产的工匠（图5-2）。他们的辛勤劳动为人类社会提供了丰富实用的劳动工具与生活用具，推动着社会生产力不断地向前发展。在这个基础上，社会分工不断细化，为专业设计师的产生提供了必要的社会条件。另外，手工工匠在长期的生产实践中积累了丰富的设计制作知识与经验，又为专业设计师的产生提供了必要的物质技术条件。

在中国的甲骨文和金文中，有形似斧头和矩尺的"工"字，一种解释称"其形如斤"（斤是砍木的工具），工指木工，泛指一切手工制作的人和事；一种解释称其"象人有规矩"，意指按一定规矩法度进行手工制作的人和事。我国最早有关百工及制作技艺的著作《周礼·冬官·考工记》，开篇提到，"国有六职，百工与居一焉。……审曲面执以饬（治）五材，以辨（办）民器，谓之百工"。由此而知，"百工"在古代即中国手工匠人以及手工行业的总称。其中，从事"画缋（绘）之事"的画工，与"为筍虡"（筍虡是古代悬钟、磬等乐器的架）的"梓人"（即从事装饰雕刻的工匠），均属"百工"之列，与其他工匠无异（图5-3、图5-4）。

嘉靖年间，木工出身的徐杲因在故宫前三殿的工程中的卓越贡献，被擢升为工部尚书。史籍载："三殿规制，宣德年间再建后，诸将作皆莫省其旧，而匠官徐杲能以意料量，比落成，竟不失尺寸。"

民间的工匠是从农民阶层中分化出来的行业群体，许多工匠是流动人口，他们游走四方，见多识广，凭借一技之长谋生度日。手工匠的技艺遍布各个生产生活领域，从事民间建筑和生产工具设计制造的有木匠、铁匠、泥匠、瓦匠、石匠；从事日用品设计制造和维修的有陶匠、竹匠、篾匠、铜匠、锡匠、焊匠；从事服饰和日常生活服务业的有织匠、染匠、皮匠、银匠、鞋匠、剃头匠；从事文化和娱乐业的有纸匠、画匠、吹匠、塑匠、笔匠、影匠和乐器匠等。

在古希腊、古罗马，工匠行列中也包括画家和雕塑家，他们的地位一般来说是比较低下的，像雕刻家和普通的石匠之间就没有什么大的区别，两者都被称为石工。

中世纪时期，除了被宫廷、庄园或修道院雇佣服务的工匠以外，其他自由手工艺人大都在市镇里开设家庭式手工作坊，成立"手艺行会"。行会的成员既是店主、作坊主，又是熟练的工匠，集设计、制作甚至销售于一身，通常还雇有学徒和帮工。

在工业革命之后，随着机器被广泛采用，在大多数的生产部门实现了批量化、标准化、工厂化的生产，加之商业竞争日益加剧，生产经营者意识到设计对扩大销售的重要作用，专业设计师才得以在社会生产各部门普及开来。

1851年的"水晶宫"博览会之后，英国的莫里斯为自己的商行进行"美术加技术"的工艺设计，倡导了"工艺美术运动"，因此被誉为"现代设计之父"。科班出身的德雷瑟是第一批自觉扮演工业设计师角色的设计师。德意志制造联盟实现了与工业的紧密结合。其中的贝伦斯作为最早的驻厂工业设计师之一，不但设计成就非凡，而且带出了格罗皮乌斯、密斯·凡·德·罗、勒·柯布西耶等现代设计运动的巨子（图5-5、图5-6）。

图5-3　上：金文"工"字；下：甲骨文"工"字

图5-4　北京故宫前三殿之保和殿，1420年建成

图5-5　贝伦斯，AEG涡轮机厂，1908～1909年

图5-6　贝伦斯，电热水壶，1909年

图5-7 《时代》周刊封面人物——设计师雷蒙·罗维，1949年10月31日

图5-8 索特萨斯，"Carlton"房间隔屏，1981年，孟菲斯生产

1915年，英国成立了设计与工业协会，最早实行了工业设计师登记制度，使工业设计职业化，并确立了工业设计师的社会地位。1919年，美国设计师西内尔（Joseph Sinel）首先开设了自己的设计事务所。

贝伦斯是德国著名的通用电器公司（AEG）的工业设计师，他不仅为AEG设计了诸多工业产品，更为车间这种建筑类型提供了可供借鉴的模式，包括格罗皮乌斯等人在之后的建筑设计上都或多或少地受其影响。

第二次世界大战以后，社会、经济与技术的飞速发展，为设计师提供了大显身手的机会。1949年，美国设计师雷蒙·罗维上了《时代》周刊的封面，被誉为"走在销售曲线前面的人"（图5-7）。设计师的作用与价值得到社会的普遍承认。同时，设计师的工作也变得越来越复杂，需要更多不同专业人士的支持与配合。像20世纪30年代的美国设计师那样一人包打天下的时代已经过去，更多的设计师成为企业机器中的一个"齿轮"。当然也还有极少数的设计师独立到只愿做自己喜欢的设计，他们的客户主要是极富阶层、收藏家或博物馆。

在北美和西欧的英国、德国和荷兰等国家，设计师的工作更多地被认为是科学性和研究性的工作。德国乌尔姆设计学院以数学、社会学、人机工程学、经济学等课程取代了艺术课程；美国设计师蒂格在为波音707做室内设计时，需要用与飞机等大的模型进行多次"假想飞行"以测试各种设计效果；英国皇家艺术学院成立了专门的设计研究机构，对设计进行科学性的研究。

在意大利，设计师却更多地被当成"艺术家"来看待。诚如后现代主义产品设计大师索特萨斯（Ettore Sottsass）所言："设计对我来说，是一种探讨性的生活方式，它是探讨社会、政治、情欲和食物的生活方式，甚至是一种建立可见的乌托邦或隐喻世界的生活方式。"

意大利20世纪七八十年代的设计师，大多活跃于工作室与博物馆之间。如图5-8所示，此作品以塑料层压板制成，色彩鲜艳，

基座上有电脑绘制的图案。索特萨斯使其功能性得以模糊，旨在打破人们对功能的习惯性认识，它可作房间隔屏，也可作酒柜或书架，甚至也是一件独立的艺术品。

设计发展到今天，设计师在更关注、发掘人们真实需要的同时，已不再只是消费者趣味与消费潮流消极的追随者，而是向更积极的消费趣味引导者、潮流开创者的方向转变。设计师的角色也不再仅仅停留在商品"促销者"的层次，而是向文化型、智慧型、管理型的高层次发展。设计师已成为科技、消费、环境以至整个社会发展的主要推动力量。在未来的年代，通过哪些方式途径，设计师可以在单纯的促进销售以外发挥更积极、更有创造性和管理性的社会作用，这是英国伦敦大学新设立的硕士学位"设计未来"专业正在研究探讨的问题，也是每一位21世纪的设计同仁需要加以思考的问题。

第二节　设计师的类型

设计的领域很广，有多种不同的分类方法。与之相应，设计师的分类方法也有多种。在古代手工艺时期，工匠一般按工作内容与性质的不同进行分类。如《考工记》所载的"百工"分为攻木之工、攻金之工、攻皮之工、设色之工、刮摩之工和抟埴之工。随着社会分工的细化，工匠的专业划分也日趋细致。比如《考工记》所载制作陶瓷器的工匠仅有"陶人"和"旊人"两类，而到18世纪法国万塞纳瓷厂时期，仅一只精致的餐盘制作，就必须经过至少八个工匠之手才能完成。这些工匠包括模型工、整修工、画釉工、底色画工、花卉画工、徽章画工、镀金工和抛光工。现代设计初期，设计师涉及的设计领域较广，可能既从事产品设计，又从事平面设计；既从事建筑设计，又从事室内设计，专业分工并不十分明显，像贝伦斯、格罗皮乌斯、罗维等，都从事过多种领域的设计。

随着设计的发展，设计师的专业分工越来越细致。如果按工作内容性质划分，大致可以分为视觉传达设计师、产品设计师和环境设计师三大类，每类下面还有更细的划分；按从业方式的不同，大致可以分为驻厂设计师、自由设计师和业余设计师三类；按设计作品空间形式的不同，还可分为平面设计师、三维立体设计师和四维设计师。这三种划分的方法都是横向划分的方法，从纵向的角度，在一个系统设计中，按照工作内容与职责的不同，大体可以分为总设计师、主管设计师、设计师和助理设计师四个层次。此外，还可以根据设计师的专长分为总体策划型、分项主持型、理论指导型、技术设计型、艺术设计型、技术研制型、艺术表现型、综合型、辅助型和教育型等。

驻厂设计师，或称企业设计师，是指在工厂企业内专门从事产品设计、视觉设计及环境设计等工作的专业设计师。现代大中型企业一般都成立设计部门，集中内部设计师进行设计工作。没有设计部门的小企业也可能有少数设计师分属生产、管理或销售部门进行设计工作。驻厂设计师一般具有明确的专业范围，容易成为本专业内的专家。聘用驻厂设计师有利于企业新产品开发的保密，有利于企业提高产品设计专业水平与产品开发的深度，提高企业的市场竞争力。1927年，哈利·厄尔和他的团队仅用3个月的时间便设计出了凯迪拉克LaSalle车型，它被认为是艺术家而非工程师设计的经典汽车，也是第一辆从前保险杠到尾灯都由设计师设计的汽车（图5-9）。被誉为"汽车设计之父"的厄尔，无疑是通用汽车公司最为成功的企业设计师，在他担任通用企业设计师期间，通用公司共卖出3500万辆汽车。

图5-9 厄尔与凯迪拉克LaSalle，1927年

　　自由设计师，又称独立设计师，是指以群体或个体的形式创立职业性的设计公司、事务所或工作室，以及受雇于此类机构的专业设计师，属于自由职业者。自由设计师体制兴起于20世纪20年代的美国，第二次世界大战后盛行于欧美各国。

　　业余设计师是指在正式职业以外，以设计作为自己兴趣爱好或获取经济效益手段而进行设计工作的设计师。其中尤以艺术与设计院校的教师以及画家、雕塑家等居多。有的甚至开设设计公司或事务所，像自由设计师一样从事商业设计活动。有的还从事设计理论研究，成为具有相当设计实力与学术水准的一类特殊的设计师。

　　从纵向看，无论是视觉设计、产品设计还是环境设计，都有可能是一项庞杂的系统设计工程。例如一套企业CI设计、一辆新车型的设计或一个宾馆的室内设计等。任何这种复杂的设计工作通常都不是一个设计师所能单独完成的，而是需要一个设计的群体联手合作，共同完成。在这样一个群体里，每个设计师的工作内容、所负职责和素质要求等各不相同，我们可以大体将其分为四个层次。

　　第一层次是总设计师，通常同时负责一个或一个以上的设计项目，主持或组织制定每一设计项目的总方案，确定设计的总目标、总计划、总基调，界定设计的总体要求和限制。总设计师直接对设计委托方负责，对外协调与设计委托方、投资方、实施方及国家机构等各方面的关系，对内组织指导各项设计方案的实施。总设计师要求具备很高的综合素质和很强的组织管理能力，善于协调各种关系；具有透视复杂问题和整体洞察局部的眼光，善于发现问题、抓住问题要害并加以妥善解决；具有广博的知识面，熟悉掌握企业经营管理、设计学、系统论、创造学、心理学及国家有关政策法规等多方面的知识，对企业的发展战略与策略有建设性的见解。此外，总设计师尚需谦虚民主的工作作风，不独断孤行，善于听取各方面的意见，让设计师发挥各自最大的潜能。总设计师是无法直接由学校培养出来的，只有工作多年、具有丰富的设计经验与社会经验的设计师、策划师或研究工程师才能胜任。比如第10届普利策建筑奖获得者、美国建筑师、戈登·邦沙夫特（Gordon Bunshaft），主持设计了纽约市的第一座玻璃墙面的利华大厦（1952年），其对美国建筑业产生了很大影响（图5-10）。

第二层次是主管设计师，或称主任设计师，是指负责某一具体设计项目的设计师。主管设计师对总设计师负责，理解和贯彻总设计师的策略意图，组织制定该项目的总方案并安排分步实施。主管设计师要求有较高的综合素质、较强的策划组织能力与丰富的设计经验，善于解决设计过程中的难点问题，对各种设计方案有分析、判断与改进的能力。

第三层次是设计师，负责设计项目中某一部分的设计工作，如企业CI中的VI设计，一辆车型的内体设计或宾馆首层的大堂设计等。设计师对主管设计师负责，协助主管设计师制定该设计项目的整体方案、策略，负责组织实施其中某一部分的设计制作。设计师要求具有较强的设计创意与表达能力，能独立提出设计方案，具有一定的问题解决能力。

第四层次是助理设计师，主要是协助设计师完成其负责部分的设计制作。助理设计师应有一定的设计表达能力与较强的制作能力，能够理解并实施设计师的创意构思，能操作电脑，将创意草图做成正稿，能绘制工程图，会收集设计资料，等等，有时还需要做些设计过程中的杂务工作。

四个层次的设计师虽然工作内容不同，但是在地位上是平等的，是团结协作的关系。不同层次的设计师在教育与经验、知识与能力诸方面，既有相同点，也有不同之处。首先相同的是都有

图5-10 利华大厦，SOM事务所，主要由建筑师戈登·邦沙夫特主持，美国纽约，1951~1952年

与设计相关的知识与能力，只是广度和深度不同。第一、第二层次的设计师更有经验，更有广博的知识面，更能处理各类问题和关系，更有总体把握、局部控制的能力。第三、第四层次的设计师也有自己的长处，例如独到的创意、熟练的技巧、精到的制作能力等。在一个设计群体里，每个设计师都必须各有所长，没有所长也就没有了存在的位置。对一个主管设计师来说，升为总设计师的条件，更多是依靠他工作经验与社会经验的更趋丰富，公共关系与组织协调能力的更趋圆熟。而对一个设计师来说，要成为主管设计师，主要取决于他的设计才能的进一步成熟和设计经验的进一步丰富，以及是否具备良好的组织协调能力。对一个助理设计师来说，升为一名设计师的条件，首先取决于他的设计创意与表达能力是否已达到相当的水平。

在规模不同的设计机构，设计师层次划分情况也不相同，规模大则划分清楚，规模小则划分模糊、简化。在不同类型的设计机构里，设计师的层次划分情况也不尽一致。如在室内设计公司，设计师人员结构通常呈金字塔形，具体设计制作的工作量也呈金字塔形。而在工业设计公司，上层的设计师比下层的设计师更多地参与完成实际的设计工作，这与室内设计公司刚好相反。在视觉设计公司里，通常不设总设计师而设创作总监，许多创作总监不一定是设计师，而是文案策划出身，这也反映了视觉设计对人文学科的倚重。在视觉设计公司里，第二和第三层次的设计师划分比较模糊，甚至合二为一。随着视觉设计的电脑化程度越来越高，又重新出现了设计师开始"一人包打天下"的现象，少数视觉设计师，脱离原属设计机构，自己成立个人设计工作室，一身

兼做四层设计师的工作。

外界环境的变化也会影响设计师的层次构成。在设计市场一片萧条的时期，下层设计师往往被精简，上层设计师也不得不"深入基层"，做更多简单琐碎的设计制作工作。而在设计市场一片繁荣的时期，连助理设计师也可能"连升三级"，独立承接和完成较简单的设计任务。

通过以上从纵横方向对设计师进行简要的分类、分层阐述，我们可以对设计师有初步立体的了解。当然，这些分类都是相对的，像设计的分类一样，常常存在交叉和重叠的地方。任何一类设计师都可能既从事这类设计工作，又从事另一类设计工作，某一层次的设计师也可以上升到另一更高的层次。例如雷蒙·罗维的设计，就涉及从"可口可乐"到"阿波罗"飞船的广阔领域。多数总设计师最初都是由助理设计师做起的。严格区分设计师属于哪一类型并没有太大的意义，我们要以全面的、运动的眼光考察设计师。设计师也应根据自身的特点与社会的需求，进行调整、适应、创新，寻找最佳的专业定位与发展方向。

第三节　设计师的从业指南

设计生产是精神生产与物质生产相结合的非常特殊的社会生产部门，它不同于科学研究，也不同于纯艺术创造，设计创造是以综合为手段，以创新为目标的高级、复杂的脑力劳动过程。作为设计创造主体的设计师，必须具备多方面的知识与技能，以适应多元发展的市场变化。然而，无论是何种类型的设计师，在具备一定的专业知识技能、走出校园之后，要能够快速而高效地适应职场的需求，成功转型为一名合格的职业设计师，则需要掌握更多方面、更专业的知识与技能。

首先，作为一名准设计师，在从业前应该掌握一些基本的工作能力。每一个设计师在从业前都属于学徒或学生的身份，而从学校学得的知识和技能往往是宽泛而有限的。对于具体的商业市场而言，这些知识需要重新整合，而技能需要适应特定的业务需求。这就需要我们在以下方面作出努力。

① 对将要从事的工作充满信心和热情。设计师初入职场的工作很有可能是辛苦而乏味的，这时保持学习的热情和信心对于设计师顺利转型，实现角色的职业化、商业化非常重要。

② 客观地评估自己的设计技术水平（以有经验的职业设计师的评价为主要标准）。一位榜样和导师所提供的建议，对每个初入职场的人来说都是十分重要的。

③ 要具备聆听、提问、社交和接受批评的能力。设计是一种团队性的工作，也是一种服务性的工作，所以沟通与合作的能力同样重要。

④ 具备一定的营销技巧，能够客观地评价自己和他人的设计作品。设计师不仅是产品的创造者或改造者，更是自己和产品的推销员。

⑤ 具备一定的写作能力，可以将自己的想法准确地转化为书面语言。

⑥ 具备"读懂"客户需求的能力，为其提供个性化的服务。

⑦ 可以合理地安排工作计划，具备区分优先次序的能力。

⑧ 了解商业贸易的工作形式和交流形式。

针对以上多个方面进行努力，最重要的是要了解进而有针对性地提升自己的工作能力。但是，没有人能完全具备上述属性，这就需要我们在走出校门后通过继续教育的方式进行职业能力的提升，而学习网络课程、请教经验丰富的职业设计师、阅读相关书籍等都是设计师从业前有效提升

工作能力的途径。

其次，优秀的设计师既是拥有广博知识的全才，也是擅长某个专业领域的专才。设计是一种创造性的工作，设计师所要设计的产品，可能会涉及诸多学科的知识。这就要求设计师应该具备较强的学习能力，他需要快速掌握当前业务的学科常识。因此，一个经验丰富的设计师往往具有非常广博的知识面，他们在大量的业务实践中不断扩大自己的知识量。随着现代设计的不断发展，学科与学科之间的界限也日渐模糊，学科间的交叉成为必然。现代设计师所需的知识也再不能由某一本或几本工匠手册所涵盖。然而，每个人都有自己的局限性，也有其独特的个人风格，每一个设计师都有自己擅长的领域，优秀的设计师同时也是一个专才。如今，很少有人单靠做一件（种）事来谋生，而全才的职业设计师也不可能完全依靠自己的知识面来解决所有业务问题。这就需要进行必要的合作，与不同专业的专家合作，与不同类型的设计师合作，这样才能用自己的专长在最大程度上为不同类型的客户服务。

卡尔·拉格斐是香奈儿和芬迪两大品牌的首席设计师，他被视为公认的全才设计师。拉格斐的身份除了时装设计师外，还有着多重社会身份：艺术家、摄影师、出版商、电视嘉宾、作家等，而且都是个中翘楚。除设计时装外，他还设计配饰、香水、戏装、芭比娃娃服装，甚至可口可乐瓶子和泰迪熊。他曾精选一些音乐曲目，制作成CD《我最喜欢的歌》发行。他还曾出版由他亲自绘制插图的安徒生童话（图5-11）。

再次，每一个设计师都需要一份职业规划，它可以让你明确自己的目标，以及追踪实现目标的轨迹。最基本的职业规划应包括以下内容。

① 工作内容：确定业务方向和工作分工。

② 工作目标：确定短期和长期的业务目标，自由设计师还需确定财务目标。这些目标需具体、可行、可评价，并且时间节点需明确，从而清晰地呈现自己的规划。

③ 工作策略：也就是实现上述目标的策略。

最后，每一个初入职场的年轻设计师都需要一位导师。他可以是一位大学教授，可以是某个艺术家或设计师协会的行家，抑或是一位资深的同行专家。总之，一位导师可以为你提供商业与实践的建议，可能比通过读书自学或课堂学习得来的知识更为直接而有效。在荷兰工作的巴西自由设计师约玛·奥古斯托（Yomar Augusto）建议："要依靠朋友，特别是那些本国设计师。了解他们的想法，他们的喜好，他们的风格。"他说，这有助于自己了解他们对设计工作的反应。

图5-11 被誉为"时装界的凯撒大帝"的卡尔·拉格斐（Karl Lagerfeld）

第四节 设计师的业务发展

对于设计师来说，假如你的专业能力很出色，那么顺利从业可能不成问题。但是，现实总是差强人意，很多业务能力出众的设计师，争取业务的能力却并不如其专业般出色。因此，一位出色的设计师，不仅需要有过硬的专业技术能力，而且需要懂得如何拓展业务，找到合适的客户，以及合理地评估自己的发展方向。

成功承接设计项目，将自己和自己的作品顺利地推向市场，是每一个设计师必须面对的过程。1989年，罗伯特·文丘里（Robert Venturi）凭借范娜·文丘里住宅（Vanna Venturi House）获得由美国建筑师学会（American Institute of Architects）颁发的"二十五年奖"（图5-12）。然而，在此作品之前，文丘里还只是一个落寞的建筑师，建筑事务所冷清的生意困扰着这位建筑大师。文丘里的母亲对此于心不忍，便决定做儿子的客户，为自己设计一处新居。这个原本是出于亲情的设计委托，却成为后现代主义建筑至关重要的代表作品，它也奠定了文丘里未来的建筑成就，带来了源源不断的设计业务。文丘里常称此住宅为"母亲别墅"，它的设计受到范娜·文丘里的影响，她既是文丘里必须面对的客户，又是意在激发建筑师天赋和个性的母亲。凭借这项仅花费43000美元的业务，文丘里不仅实践了其"建筑矛盾性与复杂性"的主张，更荣获了普利兹克建筑奖。

根据众多经验丰富的设计师总结，一般情况下，设计师推销自己比较理想的方法包括以下几种。

① 直接推荐。设计师可以直接找到目标客户，向其推荐自己的公司（事务所）和作品。通过口耳相传、邮寄资料、发送电子邮件或电话推销等方式，向所有有可能成为合作伙伴的客户推销自己，让他们更了解自己和自己的业务能力，从而得到委托。当然，这种相对传统的方式需要

图5-12　文丘里，范娜·文丘里住宅，美国费城，1964年

花费大量的时间和精力来宣传自己，但优秀的设计师不会错过任何一次可以拓展业务的机会。美国著名设计师罗维在1919年移居纽约时，已年近三十岁，经济的困窘并未压垮这位未来的美国工业设计之父。他寻得一份百货公司的橱窗展示设计工作，并曾为梅西（Macy's）、沃纳梅克（Wanamaker's）和萨克斯第五大道（Saks Fifth Avenue）等百货公司服务过，与此同时他还为《时尚》（Vouge）、《哈泼时尚》（Harpe's Bazaar）杂志作兼职插画家。由于他的绘画水平相当不错，对新的插图风格非常敏感，所以他可以每小时画一张速写，以75美元的价格卖给杂志社。他熟练地运用当时流行的装饰艺术风格画插图，很快便在纽约出了名。直到1929年，他接受了人生第一项工业设计委托：为基士得耶重新设计与改良复印机。

② 间接推荐。设计师也可以通过间接的方式，扩展自己的业务信息传播渠道，让客户来选择自己。互联网是设计师可以利用的有效工具，设计师不仅可以通过自己的个人网站来呈现自己的业务信息和能力，还可以通过在线作品集展示自己的优秀作品，让对你感兴趣的客户更全面地了解你。当然，设计师也可以通过制作广告、参加竞赛、加入设计协会、承接公益作品，以及为时尚刊物或网站撰写评论文章等方式来提升自己的社会知名度，间接地让更多的客户了解自己的业务能力，从而达到拓展业务的目的。

③ 其他非传统的推荐方式。设计师还可以通过很多新型的传播媒介进行自我推荐。例如，制作精致而新奇的贴纸、T恤衫、日历或卡片等物品，上面绘制设计师的信息和作品，在赠予、交换或销售的过程中也可以起到一定的宣传作用。或者，在诸如微信、微博等网络社交平台上，上传自己的作品集，撰写一些商业评论或设计批评，不断提升知名度和关注度，也可以带来不少客户资源。

小结

追溯历史，从西方到中国，设计活动是伴随着人类社会的产生和进步、发展而存在的。从最初的原始人制作打制石器开始（他们或许可以算作最早的设计者），到现代意义上的职业设计师，设计师的演变和发展经历了漫长的历史过程。设计师这一名词是现代对于设计者的称谓。从前面的学习可以看出，设计活动一刻也没有离开人类社会，因此，今天很难明确地说第一批专业的设计师出自何时何地，而只能在现有资料的基础上，勾勒出一条大概的演变线索。

从"工艺美术"到"设计"概念的转化在20世纪经历了繁杂并混沌的过程。世界发展到今天，设计师的角色不仅仅停留在商品"促销者"的层次上，而是要向文化型、智慧型、管理型的高层次发展。设计师已成为科技、消费、环境以至于整个社会发展的推动力量。

课堂实训

在课堂上分享自己喜欢的设计师，具体要求：①设计师名字、专业、简历；②主要代表作品及分析；③其实践和作品在设计史上的地位。

本章习题

1.何为视觉传达设计师？
2.何为产品设计师？

3.何为环境设计师？

4.何为驻厂设计师？

5.何为自由设计师？

6.何为业余设计师？

7.试简述设计师的纵向分类。

8.请尝试分析如何确保客户结构的平衡，以使设计师的业务持续发展。

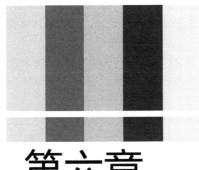

第六章

未来设计的发展

设计概论

第一节　未来社会与未来设计

在生产方式上，人类的社会形态经历了渔猎采集、畜牧农耕、工业化、信息化或后工业化时代。当代社会正处于一个社会发展的转型期，人们对于未来社会的认识现在看来大致已经确立，即未来社会是信息化的社会。

美国学者迈克尔·G·泽伊将未来的社会称为"大工业社会"，他认为之所以这样命名，原因就在于它的"大"。"大"的空间和时间、"大"的数量和质量、"大"的尺度和规模。在空间和时间方面，一方面，因为信息的快捷与人们智能化的生存，人类的时间和空间在内涵上相对增加了；另一方面，随着社会生产力的发展，社会产品在数量和质量、尺度与规模上确实有了很大的提高，空间占有率得到增加，寿命也在不断延长。因此，这里的"大"，也就是"多"，是物质富裕的一种体现。

一、空间

由于地球表面有限，为了充分利用城市空间，从陆地到海洋，从天空到太空，人类通过不断地探索，一步步拓展着自己的活动疆域。

1.地下城市

地下城市是未来城市发展的一个重要组成部分，地层下100米以内，具有良好的恒温性、隔热性、密封性、遮盖性、耐震性等特殊功能，可用以建设地下街道、地下商店、地下铁路、地下停车场、地下发电站、地下放射废物处理场等多种场所。日本是全球在开发利用地下空间方面最具经验的国家之一。在日本，解决交通堵塞问题最佳的方式就是进行纵向开发，为了弥补城市用地不足的缺陷，日本早在80多年前就开始涉足地下空间的探索与开发建设。1927年，日本建成第一条城市地下铁（图6-1），接着日本的地下交通系统在30年代进入一个快速有序的发展期，地铁的建成很大程度上促进了地下商业的发展。

2.海洋城市

随着陆地空间的利用和占有率的逐步加大，人类利用高技术向海洋空间和海底空间发展。海洋空间的利用主要有海上机场、海上公园、海上城市等。海底空间的利用主要有海底电缆、海底输油管道、海底通道、海底基地等。

美国设计师打算建造一座漂浮城市——"新奥尔良理想城市栖息地"（NOAH：New Orleans Arcology Habitat）（图6-2），其设计灵感来源于2005年"卡特里娜"飓风对新奥尔良造成的巨大破坏。这座漂浮城市将坐落在密西西比河河岸，它的一部分与密西西比河岸上的现有陆地相连，另一部分向外延伸到水上，且漂浮在一个固定位置，即一个直径365.76米、深76.2米的充满水的盆地里。整座漂浮城市高达365.76米，占地278.71万平方米，可容纳多达4万的居民。

三角形建筑"新奥尔良理想城市栖息地"的主体结构是中空的，强风能从中通过。其上安装的飓风板（Hurricane Panels）可以确保把飓风对建筑的破坏降至最低。从酒店到商店、娱乐场和学校，只要是普通城市有的，这里都一应俱全。

这个太空时代的设计甚至配备有花园、专用快速电梯和为步行者提供的移动人行道。这个独

图6-1 日本东京地铁线路图

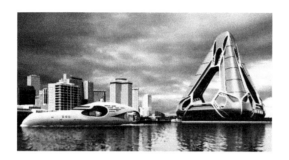

图6-2 "新奥尔良理想城市栖息地"设计 美国

图6-3 水下"垃圾填埋场"构想

图6-4 中国"蛟龙号"载人潜水器

特的创意出自美国建筑师凯文·朔普费尔之手，他解释说，在提出"新奥尔良理想城市栖息地"的设计时，该设计组需要解决3个问题。"我们面临的第一个挑战，是需要克服不断出现的恶劣天气对我们造成的身心损害。一个稳定、安全的环境对新奥尔良极为重要。第二个挑战是新奥尔良的水太多。这座城市就建在海平面上，甚至有些地方低于海平面，高水位导致这里极易发生洪水和风暴潮等灾害。第三大挑战是这座城市下方的土壤由数千英尺（1英尺≈0.3米）软土、盐和黏土组成。在这种土壤条件下很难建设大规模集中式建筑物。我们克服这些挑战的办法，就是通过采用漂浮城市概念，充分利用这些看似不利的条件"。

"新奥尔良理想城市栖息地"工程的理念在于把大规模的可持续性与密集的城市结构结合起来。尽管这个独特设计是为新奥尔良打造的，但是该设计组认为他们的漂浮城市适用于任何海岸城区。朔普费尔说："这是一个具有巨大潜力的项目，它超越了人们对新奥尔良的现有预期。在城市发展的新时代，它处于领先地位。"

目前，除了向海面扩展之外，人类开始向海底开掘。日本的青函海底隧道，全长53850米，主道宽11米；英法合作开通了英吉利海峡的海底隧道，大大缩短了海峡两岸的交通路程。

2007年，美国科学家发现，在加州和夏威夷之间的东太平洋洋面上，大量的微小塑料垃圾碎屑漂浮在此，它们组成的面积甚至超过了美国德克萨斯州。洋流将数以百万吨计的塑料垃圾和其他垃圾聚集到这里，形成了巨型的垃圾漩涡。针对太平洋垃圾带，塞尔维亚小组提出了"海洋高楼"（Oceanscraper）的设计方案——在水下建造"垃圾填埋场"（图6-3）。这座海底塔形建筑的上方将可以支持建造具备自持能力的居住区。为了保持居住区在发展过程中不至于下沉，这款塔形建筑将通过吸收或释放海水来平衡由于收集大量垃圾而导致的自身重量变化。设计师表示，那些多余的塑料垃圾将被转变为电能并储备在蓄电池里。

开发利用海洋资源是未来人类的必然选择，我国"蛟龙号"（图6-4）深潜7000米获得成功，创造了中国载人深潜最新纪录，为中国认识海洋

开辟了新途径，为开发保护海洋提供了新支撑，为利用海洋聚集了人气，为保卫海洋增添了软实力。随着"蛟龙号"一次次漂亮的深潜，普通人的深海梦也不再那么遥远，"上九天揽月，下五洋捉鳖"在中国人的追梦中渐渐成为现实。

地球上的人口从史前时期的几百万增加到现在的50亿，占地球表面积29%的陆地面临着前所未有的压力。耕地锐减、水土流失、环境恶化、资源日渐枯竭，使陆地已很难承载人类，而海洋空间广阔，资源丰富，人类最终向大海谋生存已成必然趋势。

3.宇宙城市

据预测，到21世纪末，地球上的人口将超过300亿。寻找人类生存和发展的新空间势在必行。随着载人航天技术的发展，人类利用太空资源的能力不断增强，人类将通过对太空领域的探索和开发而实现自身的飞跃式发展。科学家们预言，在未来几十年内，人类将在月球、火星以及其他小行星上居住；人类将建立太空工厂，在太空中开矿、旅游，建立和发展太空农业……

荷兰"Mars One"研究所也在计划一项火星探索活动——"火星一号"计划，目的是在火星建立人类永久聚居地。"火星一号"是一个非盈利组织，该组织将通过电视真人秀的方式招募首批4名志愿者，预计于2023年派遣志愿者前往火星。该组织明确指出，这些志愿者登陆火星之后将不再返回地球，终身定居火星。他们将作为火星永久定居点的先锋，此后两年内还将有更多的志愿者抵达。

在目前的效果图中，定居点被设计成一组白色的太空舱，坐落在荒凉的火星表面。用于人类常住的舱体表面被取自火星的沙石覆盖，以抵挡辐射。舱体外，安置着几组面积庞大的太阳能电池板，为定居点提供能量。定居点内部则分为生活区、工作区、娱乐区以及用来栽培蔬菜的温室（图6-5）。

图6-5 "火星一号"定居点效果图

二、时间

在生物工程和生物技术发展突飞猛进的今天，人类对自身乃至整个生物界的认识逐渐深入和提高，在探索生命本质的道路上也日渐接近其真谛。

今天，发达国家居民的平均寿命已经接近80岁，即使是在中国这样的发展中国家，人们的平均寿命也超过70岁，这主要得益于医药科技的进步、生活的富足以及遗传进化过程中"长寿基因"的积累。特别是医药技术的日臻完善，譬如疫苗和抗生素的发现、外科手术的进步，大大减少了人类早夭和病逝的风险。

现代科学技术的发展对人们"行"的方式的改善也尤为显著。据统计，在1900年的美国，平均每人一生旅行1200英里（1英里＝1.61公里），人们通常步行，活动范围局限在自己的村落或城镇中。如今，美国平均每个成年人光用汽车一年就旅行10000英里。由此可见，交通工具的使用不仅影响了人们的生活方式，而且节约了时间。现代生活节奏加快，时间对于每个人来说都是十分宝贵的，是不是能够快速到达目的地成为人们关注的焦点，设计高速运输工具成为现代社会的必然趋势。高速铁路作为现代社会的一种新的运输方式，在安全、快捷、经济、环保等方面都具有极为明显的优势。中国是世界上高速铁路发展最快、系统技术最全、集成能力最强、运营里程最长、运营速度最高、在建规模最大的国家。在运行速度上，目前最高设计时速可达350公里，已于2011年6月30日正式开通运营的京沪高速铁路客运专线最高时速达300公里；在运输能力上，一个长编组的列车可以运送1000多人，每隔3分钟就可以开出一趟列车，运力强大；在适应自然环境上，高速列车可以全天候运行，基本不受雨雪雾的影响；在列车开行上，采取"公交化"的模式，旅客可以随到随走；在节能环保上，高速铁路是绿色交通工具，非常适应节能减排的要求。高速铁路的建设使任何人，无论何种职业或身份，都可以在大城市之间享受惬意的贴地飞行，享受较之以往更便利的工作与生活。

随着新的技术不断取得重大突破，空中交通工具也将发生很大变化。波音787和空中客车A380代表了未来航空市场的两种不同的发展方向。

波音787（Boeing787）是美国波音公司1990年启动波音777计划后14年来推出的首款全新机型，属于200座至300座级飞机，航程随具体型号不同可覆盖6500～16000公里。波音公司强调波音787的特点是大量采用复合材料、低燃料消耗、较低的污染排放、高效益及舒适的客舱环境，以及较低噪音、较高可靠性、较低维修成本。波音787是航空史上首架超长程中型客机，打破以往一般大型客机与长程客机挂钩的定律。除了让中型飞机尺寸与大型飞机航程结合外，它还实现了以0.85倍音速飞行，这也使其点对点远程不经停直飞能力得以更好地体现，从而能在450多个新城市之间执行点对点直飞任务。这让运营商能更灵活地把机型，与市场相匹配。

与波音787不同，成为载客量最大的民用客机的是欧洲空客A380（图6-6），它是目前世界上最大的客机。空客A380于2005年4月27日进行了首航，2007年10月25日进行了第一次商业飞行。在典型三舱（头等舱—商务舱—经济舱）的布局下，空客A380可承载525名乘客。

图6-6　空中客车A380客机

空客A380飞机被空中客车公司视为其21世纪的"旗舰"产品。其采用了更多的复合材料，改进了气动性能，使用新一代的发动机，先进的机翼、起落架减轻了飞机的重量，减少了油耗和排放，公里油耗及二氧化碳排放更低，从而降低了运营成本。A380是首架每乘客（座）/百公里油耗不到3公升的远程飞机（这一比例相当于一辆经济型家用汽车的油耗）。

经济舱
洗手间
配餐区
电梯
燃料箱
睡眠间隔间
燃料箱
商务舱
头等舱
驾驶员座舱
餐厅
免税商店
酒吧

图6-7 空中客车A380机舱内环境示意图

A380与波音747-400相比，多提供了约35%的座位和49%的地板空间，使其拥有更宽的座椅和空间，让乘客可伸展腿部，并可享用底层设施。A380飞机机舱内的环境更接近自然环境，客机起飞时的噪声要比当前噪声控制标准（ICAO标准）规定的标准低得多（图6-7）。

与普通飞机相比，空天飞机是既能航空又能航天的新型飞行器，是一种未来的飞机，它像普通飞机一样水平起飞，以每小时1.6万～3万公里的高超音速在大气层内飞行，在30～100公里高空的飞行速度为12～25倍音速，而且可以直接加速进入地球轨道，成为航天飞行器，返回大气层后，像飞机一样在机场着陆，成为自由地往返天地之间的运输工具。在此之前，航空和航天是两个不同的技术领域，由飞机和航天飞行器分别在大气层内、外活动，航空运输系统是重复使用的，航天运载系统一般是不能重复使用的；而空天飞机能够达到完全重复使用和大幅度降低航天运输费用的目的。

美国空天飞机研发的X-37B空天飞机体长8.8米，翼展4.5米，形似"迷你航天飞机"（图6-8），重量近5吨。与普通轨道飞行器使用氢氧燃料电池不同，X-37B在轨时由砷化镓太阳能电池和锂离子蓄电池提供动力。2010年，首架X-37B飞行器发射入轨，进行了225天的在轨停留，最终在太平洋上空启动自动驾驶仪，并于加利福尼亚州范登堡空军基地的特制跑道上准确着陆。2011年3月5日，X-37B飞行器乘坐"宇宙神-5"火箭再次升空，于2012年6月16日在范登堡空间基地着陆，在轨任务时间为469天。展望未来，交通工具将往更快捷、方便、安全等方向发展，尤其是在航天领域交通工具的发展，将带领人类进入全新的时代。

图6-8 空天飞机设计，美国

三、数量与质量

　　人口增长过快，粮食短缺是20世纪人类所面临的难题之一，它在中国显得尤为突出。然而，生物技术带来的粮食大幅度增产创造了一大奇迹。杂交水稻的种植显著提高了水稻的产量，从以前的年均亩产200～300公斤，到现在的1200公斤，杂交水稻与第二次绿色革命一起几乎解决了全球的粮食危机。

　　随着居民对生活品质要求的不断提高，一些改善生活质量的产品得到市场的进一步认可。值得一提的是，在传统家电基础上，家电制造企业结合中国消费市场特点研发出一大批具有原创特性的小家电，如空气加湿器、消毒碗柜、豆浆机和浴霸等，在国内获得广阔的市场空间，也培育出一批具有本土特色鲜明的小家电品牌。

　　小家电在方便居民生活的同时，能耗问题却逐渐引起人们注意。在传统观念里，电器越大越耗电，而实际上，看似不起眼的小家电实际上却是家里的耗电大户。21世纪，能源问题已经成为当前人类面临的又一难题，尤其伴随着矿物燃料的使用带来了一系列环境问题，开发绿色清洁能源成为大势所趋。为使这一难题得到根本性解决，各国科学家都在努力研究，积极寻找新能源。科学家们认为，21世纪，波能、可燃冰、煤成气、微生物将成为人类广泛应用的新能源。除此之外，对太阳能、风能、潮汐能、地热能、核能等可再生能源的利用，可将人类对化石燃料的依赖现状彻底改变。

　　例如，核能被誉为"新能源的巨人"，是一种清洁安全的能源，将成为理想的"长寿"能源。核能发电量可以满足世界电力需求的20%左右，核能开发已成为世界各国21世纪能源战略的发展重点。尽管由于发生了前苏联切尔诺贝利核电站事故和日本福岛核电站事故，一些公众和舆论界对核能有所抵制，但发展核电是大势所趋。风能则被誉为世界上最便宜的能源，太阳辐射到地球上的热量约有2%被转换为风能，相当于10800亿吨煤的蕴藏量。目前，风能利用增长非常快，世界上风能的年增长速度为20%～25%（图6-9）。海洋能开发的前景诱人，辽阔的海洋蕴藏着极为

图6-9 中国风能发电装置

丰富的可再生能源。永不停息的波浪、潮汐、海流、海水温差能和海水压力能，都能向人们贡献出巨大的能量。其他替代能源，如氢能、甲醇、生物质能，在不远的未来将登上能源舞台，大显身手。

绿色能源是未来能源建设的发展方向。现代文明进步，人类的生存与发展，迫切需要洁净新能源和无污染的生态环境，它们彼此之间是紧紧联系在一起的。可以预料，21世纪随着各项建设的需要和科技进步，绿色能源必将得到进一步发展，这已成为全球能源发展的趋向，也是人类生存发展的必然选择。

现代社会由于采用电脑技术和机器人人工智能，产品的质量也大幅提高。如在衣着方面，高技术不断开发出性能卓越、舒适美观的新衣料。服装对人体的保健关系很大，被称之为人的第二皮肤。用高技术开发保健服装，是服装开发的一个重要方向。最近流行的聚酯纤维，能够阻挡紫外线的照射，用它制成的罩衫以及阴晴两用雨伞，成为效益很好的保健服装。

智能材料指具有感知环境（包括内环境和外环境）刺激，对之进行分析、处理、判断，并采取一定的措施进行适度响应的智能特征的材料。例如某些太阳镜的镜片当中含有智能材料，这种智能材料能感知周围的光，并能够对光的强弱进行判断，当光强时，它就变暗，当光弱时，它就会变得透明。变色面料也属于智能材料的一种，是将微胶囊技术加上液晶或其他变色物质制成的纤维制品。其中有感湿度变色面料，可制成泳装、登山服；有光致变色面料，可以制成不同色光效应的晚礼服；有感温变色面料，在不同环境显示不同的色泽，比如一件最近研发的石岛热反应夹克，它是由棉和尼龙制成，加入了热敏液晶材料，会随着温度的变化而改变衣服的颜色。当温度达到27摄氏度时，热敏液晶材料中微胶囊的外部层分子便会开始移动，从而改变光的颜色。通常，服装上的颜色是由深色逐渐过渡到浅色；当温度回到一个正常范围时，衣服的颜色也会回归到它原本的颜色。

森林能给人以空气清新的感觉，森林浴是现在流行的保健项目。森林的这种奇效在于它能释放出一种叫"菲放牙"的物质。目前，日本开发出了一种能吸附这种物质的纤维。用这种纤维做成的壁毯、窗帘等挂在屋内，也会使人得到这种森林浴的享受。

四、尺度与规模

大城市人口稠密、地表面积紧张，高层建筑尤其是超高层建筑将成为未来城市的发展方向。这种尺度和规模上的加大，主要目的是为了缓解城区用地的紧张。摩天大厦诞生于19世纪80年代的美国芝加哥，54.9米高共10层楼的"芝加哥家庭保险大厦"被公认为当时世界第一座摩天大楼。然而，不到120年，世界各地的摩天大楼早已一次次挑战了人们对高度的承受力，从第一座超过金字塔的建筑——埃菲尔铁塔，到纽约的帝国大厦，到台北的101大厦，再到2010年，阿联酋建造了828米、168层的"哈利法塔"（图6-10）。

日本的建筑师不甘落后，提出"大洋城"（X-SEED4000）的设计，这是人类有史以来计划建造的最高的建筑物。它仿照富士山的形状建造，但它的高度却达到4000米，比富士山还要高出200米。它共有800层，底部直径达6000米，仅巨塔底座就占地6万平方公里。这座由日本大成建筑公司设计的山体形建筑物将有可能坐落在东京，预料可容纳50万～100万人居住，成为东京的"城中城"。这不仅是一座庞大建筑，而且本身就是一座现代化的城市，其中各种功能服务性的建筑，如宿舍、办公室、商店、学校、文化设施、公园一应俱全。总之，未来的超级摩天大厦占地少、住人多，是具有综合服务性功能的大型建筑，是现代化城市建筑的骨架和脊梁。

不少人惊叹于这些设计的大胆，但在各种新技术、新材料不断涌现的今天，建造超级建筑或许不再是毫无根据的妄想。在某种程度上，这也是人类对未来城市生活的畅想，在未来人类很有可能就生活在这样的超级建筑中（图6-11）。

图6-10 迪拜塔

图6-11 未来城市设计，美国

五、其他

美国未来学家尼葛洛庞帝认为，未来将是一个信息化的社会。在《数字化生存》一书中，他将工业时代称为原子时代，它带来的是机器化大生产的观念，以及在任何一个特定的地点和时间以统一的标准化方式重复生产的经济形态；信息与知识经济时代，也就是电脑时代，显示了相同的经济规模，但时空与经济的相关性减弱了。无论何时何地，人们都能制造比特。比特，作为"信息的DNA"，正迅速取代原子而成为人类社会的基本要素。

10年前手机仅仅作为一个通信设备出现在人们的面前，但是在网络全球化的今天，手机俨然成为个人的"超级计算机"。品种多样的手机、纷乱复杂的程序软件，不断改变人们使用手机的态度，也不断催生人们的好奇心。Kambala概念"变色龙"手机由俄罗斯设计师伊尔沙特·加里波夫设计。这款手机不仅可以夹在耳朵上，而且它像变色龙一样拥有伪装功能，具体地说，就是可以变色，模拟皮肤颜色（图6-12）。

图6-12 可变色手机和透明手机

谷歌眼镜（Project Glass）（图6-13）是谷歌公司于2012年研制的一款智能电子设备，这款高科技眼镜拥有智能手机的所有功能。谷歌眼镜并非传统模样，主体是一根钢圈，可以架在鼻梁上，右眼前方装有一块邮票大小的透明显示屏，用户无需动手便可上网冲浪或者处理文字信息和电子邮件，同时，戴上这款"拓展现实"眼镜，用户可以用自己的声音控制拍照、视频通话和辨明方向。例如，用户对着谷歌眼镜的麦克风说"Ok，Glass"，一个菜单即在用户右眼上方的屏幕上出现，显示多个图标，让你拍照片、录像、使用谷歌地图或打电话。更为新奇的是，当用户看向窗外时，对话框还会显示降水几率。

不论是Google Glass、Recon Snow或是Jet、Pebble智能手表都只是一个开始，新一代的可穿戴设备正在到来，而它们将改变我们与世界的接触方式。苹果公司等也在试图实现技术开拓，比如生产出可以像手表一样佩戴，或可以缝在衣服上的智能手机。展望未来，硬件革命正在到来：就像智能手机和平板电脑将会取代传统计算机的统治地位一样，可穿戴设备也会把智能手机推到一边（图6-14）。

图6-13　谷歌眼镜

图6-14　苹果手表

2004年，谷歌公司开始寻求与图书馆和出版商合作，大量扫描图书，欲打造世界上最大的数字图书馆，使用户可以利用"谷歌图书搜索"功能在线浏览图书或获取图书相关信息。由于数据数字化，传输更加方便，数据的搜索不会受到距离的影响，世界各地的人们都能轻易地连上数字图书馆，并找寻他们所想要的信息，一个使用数字图书馆的用户完全不用亲自到图书馆一趟，他只需要在家上网即可。

电子阅读手段的出现，开始改变过去数百年来出版产业的模式，让书籍的成本几乎只剩下了支付给作者的版税和发行、保管、运输书籍的费用；而在字节化的信息时代，后几项费用几乎为零。在人类历史上，书籍第一次成为了"按需生产"的产品。这是一次悄然发生，却终将席卷世界的变革。它的起源，只在于那块改变人们阅读方式的薄薄的显示器。电子纸超脱了传统"纸"的内涵，也同样跳出了概念中的纸张使用范畴。电子纸技术可能成就新一代的电脑、电视，取代广告牌、路标、信息板，替换挡风玻璃和落地窗，出现在任何需要显示的地方，甚至是衣服或者眼镜上。它带来的革命不仅仅在传统出版行业，它可以无处不在。

科学家认为，眼睛、大脑和手是使人能够具有高度智慧的三大重要器官。手势输入方式作为一种有发展前景的三维交互新技术，国内外科学家都对此进行了大量研究。例如，5DT公司生产的5th Glove数据手套，能将用户手的姿势转化为计算机可读的数据，使手去抓取或推动虚拟物体。未来，我们有望看到企业用户开始采用手势交互技术，尤其是卫生医疗行业，手势交互技术将可用于操控和导航医学图像，如尼葛洛庞蒂预测的一般，医生可以远距离手术。

设计是一种创造，是一种创新，这种创造、创新是立足于现实基础上的创新和创造，是对现实的一种超越，是面向未来的一种超越；而未来是还没有出现的、未曾经历的、理想的。从这个意义上讲，设计就具有了前瞻性，即"未来性"——有生命力的、新的、发展的、具有价值的，对未来具有适应性。通过设计，人类可以把对未来的理想具体化、现实化。

第二节　未来设计发展的可能性

我们无法准确预测未来世界、未来设计的面貌，只能从今天设计的状况和倾向来展望未来的发展趋势。未来社会的发展对设计提出了多方面的要求——不仅仅是实用、经济、美观，还包括环境、资源、文化、健康、舒适、精神等在内的诸多因素。

概括起来，未来设计的发展方向主要在可持续设计、非物质设计、信息设计等方面和领域。

一、可持续设计

1987年，联合国世界环境与发展委员会提出了全球环境与发展问题的战略，即"可持续发展战略"，这成为现在乃至未来设计必须遵循的法则。

可持续设计是一种建构及开发可持续解决方案的策略设计活动，均衡考虑经济、环境、道德、社会等问题，以思考设计引导和满足消费需求，维持需求的持续满足。可持续的概念不仅包括环境与资源的可持续，也包括社会、文化的可持续。可持续设计体现在四个属性上，即自然属性、社会属性、经济属性和科技属性。

回首人类漫长的设计史，特别是近一百多年现代工业设计史，人类已经在为自己的行为产生的后果买单和赎罪。工业革命带来了巨大的成就——空前的物质繁荣和技术发展。然而，在工业化生产过程中，人类过度扩张和浪费造成了严重的问题：能源紧缺、温室效应、臭氧层破坏、人口爆炸、人与人关系的恶化、毫无节制的消费等（图6-15）。

在今天，设计师们不得不重新思考和探索未来设计的发展模式。这些探索围绕着如何保护生态、减少污染、节约资源、利用清洁能源、符合生态规律而展开。可持续发展设计思想已经成为所有设计师的共识和实践的最基本准则，也代表了工业设计未来的趋势和方向。需要强调的是，作为设计师，人和自然永远是设计的两大命题。

1.绿色设计

发端于环境保护意识的绿色设计，是人类真正自觉思考与自然关系的设计行为，体现了设计师社会责任心的回归。绿色设计的基本思想是，从设计到生产过程、生产技术的采用、生产成本的计算、生产产品的品种数量、产品使用后的回收等都要有生态保护观念，将生态保护融入到设计中，将环境性能作为产品的设计目标和出发点之一，力求将产品对环境的副作用降至最低。因此，有人也将其称为生态设计、生命周期设计或环境设计。

在很长一段时间内，过度商业化的工业设计，使设计成了鼓励人们无节制消费的重要介质。美国工业设计推行的"有计划的废止制度"就是这种现象的极端表现，因而招致了许多的批评和责难。设计师们不得不重新思考工业设计的职责和作用。

对于绿色设计理论产生直接影响的是美国设计理论家维克多·巴巴纳克（Victor Papanek），他出版的著作《为真实世界而设计——人类生态学和社会变化》在当时引起了极大争议，书中强调设计师的社会及伦理价值，要求设计师认真考虑人类需求的最紧迫问题，严肃思考有限的地球资源的使用问题。这对绿色设计思想的产生有着直接的影响。对于他的观点，当时能够理解的人并不多。直到20世纪70年代"能源危机"爆发，他的"有限资源论"才得到普遍的认同。

绿色设计作为当今工业设计发展的主要趋势之一，着眼于人与自然的生态平衡关系。在设计过程的每一个决策中都充分考虑到环境效益，尽量减少对环境的破坏。绿色设计的核心是"3R"原则，即"Reduce（减少）""Recycle（回收）"和"Reuse（再生）"，即生态设计不仅要减少物质和能源的消耗，减少有害物质的排放，而且要使设计的产品、材料、部件等能够方便地分类回收和再生使用。绿色设计不仅是一种技术层面的考量，更重要的是一种观念上的变革，要求设计师放弃那种过分强调产品外观上标新立异的做法，而将重点放在真正意义上的创新上面，以一种更为负责的态度和方式去创造产品（图6-15、图6-16）。

绿色设计在现代化的今天，不仅仅是一句时髦的口号，而是切切实实关系到每一个人切身利益的事。在不少国家和地区，交通工具不仅是空气和噪声污染的主要来源，而且消耗了大量宝贵的能源和资源。因此交通工具，特别是汽车的绿色设计备受设计师们关注。新能源汽车作为一种采用非常规的车用燃料作为动力来源（或使用常规的车用燃料、采用新型车载动力装置），综合

车辆的动力控制和驱动方面的先进技术，形成的技术原理先进，具有新技术、新结构的汽车，在能源紧缺、环境污染越来越严重的今天，已成为汽车产业未来发展的趋势。在绿色设计中，积极开发节能产品是保护环境、节约能源的有力保证。随着人类对能源需求的日益增加和传统能源的不可再生性，使能源问题成为当前面临的头等大事。太阳能是各种可再生能源中最重要的基本能源，太阳光二极管玻璃窗就是一种利用太阳能调控室内温度的人工智能玻璃窗，使用这种玻璃窗可以保持室内冬暖夏凉，非常有效地节约能源。这种窗户有两种设置，设置在冬天档，百叶窗就会尽可能地吸收室外阳光，并保持室内温度，通过产品本身的特性，只吸收光能，却不使之散热；设置在夏天档，百叶窗则大量反射阳光，阻止热量进入室内，保持室内凉爽。

进入21世纪，可持续发展将成为一项极为紧迫的课题，绿色设计必然会在重建人类良性生态家园的过程中发挥关键性的作用。当然，绿色设计在一定程度上也具有理想主义的色彩，要达到舒适生活与资源消耗的平衡以及短期经济利益与长期环保目标的平衡并非易事。这不仅需要消费者有自觉的环保意识，也需要政府从法律、法规方面予以推进。当然，设计师的努力也是必不可少的。

2. 循环设计

循环设计是20世纪80～90年代出现的一种设计理念。它又称为回收设计，即在进行产品设计时，充分考虑产品零部件及材料回收的一系列问题，旨在通过设计以节约原材料和能源，达到产品的多次反复使用，形成产品设计和使用的良性循环，减少对环境的污染。

图6-15 现代工业带来了严重的环境污染（1）

图6-16 现代工业带来了严重的环境污染（2）

循环设计在过程上表现为"材料（设计、生产）→产品（消费、废弃）→垃圾（回收）→材料（再设计、再生产）"，其中，垃圾向材料的转化过程是关键点。因此，循环设计要求设计师在产品设计时必须从以下几个方面做出审慎的抉择：其一，尽量选择可循环的材料，例如纸、铜等，都可回炉再加工（图6-17），这样可以减少原材料的浪费和产品使用后废弃物的数量，最大限度地增加材料的多次利用率；其二，创造性地采用废弃的垃圾，将其设计改造为其他产品，如用麦秸秆制作墙板等；其三，尽量使产品设计成耗能小而功能齐全的产品，以节能和减少污染。

图6-17 纸质板柜 无印良品

在资源枯竭和不可再生日趋严重的状况下，循环设计越发受到人们的关注，成功的案例也越来越多。如日本一家具公司对旧木酒桶进行回收再设计，采用热压处理技术将木酒桶弯曲的木板条压直，拼成板材，再通过抛光上漆等工艺加工为面板，就可以直接作为家具器材使用了。令人称奇的是，利用旧木酒桶制成的家具竟然可以防蛀虫。如德国BMW3型环保概念车，其中用蓝色标出来的零部件都是再生材料制作的，而绿色表示材料可回收，整个车可拆卸。

3. 组合设计

组合设计是20世纪80～90年代提出的一个概念，是基于循环设计而产生的。它又称为模块化设计，是将产品的功能单元设计成不同用途和性能组件，可以相互组合和重新构造，形成不同的组合方式和新的功能，提高了重复使用率，同时节约了能耗和材料，实现产品循环利用。

在这种理念的影响下，设计师们也为之做了大量实验，设计出了许多优秀的作品。由芬兰设计师佩卡·哈尼（Pekka Harni）设计的NERO餐具，造型简洁单纯，适合批量生产，在生产过程中损耗低，成品率高。该餐具系列虽然只是简单的黑、白、红三色和正方形、长方形、多边形三种形状，却具有多组合型，易于搭配使用；而且设计突破了多数餐具单一功能的局限，每一件餐具都可以依个人需要有多功能用途，可以用来备菜、上菜，也可以储存食物，提高了使用的效率，节约了资源，也为人们创造出一种新的生活方式。

二、非物质设计

从哲学角度讲，物质是指独立存在于人的意识之外的客观存在，它不以人的主观意志为转移；"非物质"是人脑对于客观物质世界的反映。

非物质设计是相对于物质设计而言的。以微电子、通信技术为代表的数字信息技术的普及和应用正把人们从物质社会引入非物质社会，即人们常说的数字化社会、信息社会或服务型社会。电脑作为设计工具，虚拟的、数字化的设计成为与物质设计相对的另一类设计形态，即所谓的非物质设计。

工业社会的物质文明向信息社会的非物质文明的转变，在一定程度上将导致设计从有形的设计向无形的设计、从物质的设计向非物质的设计、从产品的设计向服务的设计、从实物产品设计向虚拟产品设计的转变。在这种新情况下，传统的设计观念、设计方法、设计教育体系等不可避免地受到巨大的冲击和挑战，设计的每个环节乃至设计的全过程均需要进行全方位调整。

非物质设计理论的提出是当代设计发展的一个重要事件。在信息社会，社会生产、经济、文化等各个层面都发生了重大变化。这些变化反映了从一个基于制造和生产物质产品的社会向一个基于服务的经济型社会的转变，不仅扩大了设计的范围，使设计的功能和社会作用大大增强，而

且导致设计本质的变化，从一个讲究良好的形式和功能的文化，转向一个非物质、多元再现的文化，即进入一个以非物质的虚拟设计、数字化设计为主要特征的设计新领域，设计的功能、存在方式、形式都不同于物质设计。

在中国，非物质设计的概念才刚刚开始，中国目前的现状还是以物质需求为主的设计时代。非物质设计是对物质设计的一种超越，是艺术与科学相结合的新的产物。其中，服务性、情感性、互动性和虚拟性是非物质设计的主要特征。

1.服务性设计

非物质社会的核心是服务。这种服务是超越了以往物质实体所能提供的物质服务。正如成功策划了大众甲壳虫汽车的费迪南德·波尔金（Ferdinand Porsche）所说："制造商意识到，顾客寻找的不只是产品的功能。他们要买的东西，必须能够体现主人的某个特点。"服务的主要层面正是从精神上调解人的身心，使人们能够切实地享受生活。

当坐在家中看电视时，遥控器上用来选台和控制声音的按钮是倾斜的，且按钮的大小不一样，表面做了凹凸的区别处理，这是专门根据人手的感觉设计的，按键的大小之别使人们在光线暗淡的情况下也能自如地选择频道或调节声音的大小。在设计中，多数产品是针对普通人群的特点和需要进行设计的，而优秀的设计，不可将普通人群和特殊人群完全对立，应充分考虑到特殊人群的特点和需要。一款为盲人所设计的蜗牛阅读器，只需将它套在手指上，扫描盲文后，就能通过喇叭阅读出来，附带的蓝牙耳机，可实现同步播放收听。此外，它还具有记忆存储功能，盲人可以将想阅读的内容预先存储下来，需要的时候回放即可。又如，设计师史蒂夫·麦克古岗（Steve Mcgugan）运用新技术设计了"诺和"笔式注射器（图6-18），为全球千百万糖尿病患者注射胰岛素提供了新的方法。管筒可以储存几天的剂量，只要找到确定的剂量刻度，按动按钮，就可注射。另外还有一个重新启动按钮，及时地纠正错按的剂量。产品使用方便、操作简单，并可随身携带，外表像普通的钢笔，能在心理上给病人以被关怀和受尊重的感觉。

图6-18 "诺和"笔式注射器

从以上种种设计中，都可以清晰地看到非物质设计为人提供的服务。"人性化"因素的注入，使产品充满了人文关怀，具有情感、个性、情趣和生命。人性化的服务是设计发展无法摆脱的永恒主题，因为设计是人有意识地主动改造世界的行为，而"人"又是设计中必须考虑的重要因素。我们今天提出的服务性设计理念是在人类漫长的设计发展过程中逐步完善和发展的。每个历史时期的设计都推动了服务化、人性化向更高层次和更广深度的发展。

2.情感性设计

非物质设计要求设计师找到一种能传达情感的设计语言，来表达设计师的思想，并与使用者进行沟通。在非物质社会，"设计越来越追求一种抒情感知，大量的非物质设计针对的是各种能引起情感反应的物品"。消费者不再是被动地接受商品，而是根据自身的感觉和需求选择商品，并且根据自己的喜好重新拼装组合这些商品，使商品更具有个性化的特征。以往设计主要关注人的生理和安全等基本需求，而非物质社会产品设计则更关注人的自尊及自我价值的实现等高层次的精神需求，更加追求以人为核心的设计理念（图6-19）。

设计的情感层次可分为：本能层（Viscera）、行为层（Behavior）、反思层（Reflective）。所谓本能层，指能给人带来感官愉悦的情感层次。注重这种情感层次上的设计往往是一些迷人而单纯的设计，拥有绚丽的色彩、卡通的造型或摩登的风格等，给人以视觉享受。而行为层，指产品的操作性能带给人们行为上的情感愉悦，比如借用琴键的形式表达了门铃的功能，不同的访客弹出不同的铃声，铃声响起的时候，访客心中的乐趣自然是妙不可言。而最高的层次是反思层，这个层次实际上指的是由于前两个层次的作用，在用户心中产生的更深度的情感、意识、理解、个人经历、文化背景等种种交织在一起所造成的影响。反思层对现代产品的设计有非常重要的意义，它有助于建立起产品和用户之间的长期纽带，有利于提高用户对产品品牌的忠诚度。例如，20世纪80年代由西德人为发育迟缓儿童设计的学步车，曾获国际工业设计大奖，正是体现了这种趋势。该设计没有选用伤残人器材上常使用的那种闪着寒光的铝合金等材料，而采用打磨柔滑的木材制作，再涂上鲜亮美丽的红漆，配上一辆玩具的积木车，产品工艺简单，却受到国际工业设计界的

图6-19 小米Yeelight床头灯

好评，其根本原因在于设计者通过对材料的用心选择、色彩的精心搭配和功能的合理配置，表现了一种正直的思想和对人性的关怀：让孩子不感到它是医疗器械，而是令人亲近、喜爱的玩具，从而打消自卑感，增加生活的勇气，也有利于孩子健康人格的形成。再如，慢设计（Slow Design）是西方最新的一个设计理念，起初是由瑞士建筑设计师创立的建筑门派，并由此延伸出设计界对物质和精神趋于平衡的较高生活质量的产品设计的探讨，快和慢不是"慢设计"想要讨论的重点，当看到一样产品能让你心平气和，能从中发现世界的美，这就是"慢设计"。只有坐得住的人才能看到赏不尽的风光，设计师要通过慢设计把都市中烦躁的人们拉回内心的平静与安乐。慢设计理念得到许多著名的设计团体的拥护。2006年，荷兰Droog在上海举办了"人文触觉"设计展，展出了大量慢设计作品。Slow Grow Lamp的造型是一个可以捧在手上的放大的灯泡，灯内盛着白色的油脂，光源藏在油脂中。开灯后，油脂受热融化，逐渐呈现出明媚的橘黄色和温暖的手感。熄灯后，脂肪凝固，返回原先的状态。这盏灯的设计目的更多地是为了展现光亮和温暖冉冉升起的过程，就是这个对着它发呆的过程，此时人们不自觉地放慢生活节奏，应和光线的细微变化，领悟和思考，体验到宁静和温情。

产品真正的价值是可以满足人们的情感需要，其中最重要的一个情感需要是建立其自我形象和其在社会中的地位需要。当物品的特殊品质使它成为我们日常生活的一部分时，当它加深了我们的满意度时，爱就产生了，从而交易也产生了。在高科技社会背景下，设计师的工作更重要的是把人们从被产品挤压和奴役的环境中解放出来，使生存环境更适合人性，使人类心理更加健康、感情更加丰富、人性更加完满，真正达到物我两忘的境界。正如美国设计师普罗斯说的"人们总以为设计有三维：美学、技术和经济，然而更重要的是第四维：人性"。总之，设计的感性因素是个复杂的系统，可以相信，设计作品的情感寓意越多，其附加值也就越大，这就对设计师的素质提出了更高的要求。这种要求不仅是技术上的，也是思维上的，这一点无疑是对设计师素质的一种挑战。

3.互动性设计

在非物质社会中，人机之间以及人与多媒体之间的关系正从传统的单向沟通转变为更民主的双向沟通，并进一步实现互动方式的沟通。如模拟驾驶的游戏机往往设计成驾驶室的样式，通过人的操作驾驶行为，屏幕上的情景会发生相应的变化。在人机互动的过程中，人切身地体验到驾驶的乐趣。

共享化——非物质化的数字资源可以同时为许多人所拥有，并可一再地重复使用，它不仅不会被消耗掉，而且会在使用的过程中与其他数字资源进行渗透、重组、演进，从而形成新的有用的数字资源，实现自身的增值创新。资源"共享化"的价值就在于它产生的这种知识收益递增效应——知识在传播过程中产生自身的增值效应。随着时代的发展，数码产品已遍及我们生活的各个方面，越来越多的数码产品开始出现在我们的视线之中，手机、MP3、平板电脑、移动WiFi……数字产品之所以能够如此快速地发展，也是基于不断进步的计算机技术，比如，MP3能够如此迅速地发展，正是因为网络传输、共享使得音乐资源比较丰富，从而使MP3这个音乐体验能够得以形成，使MP3播放器能够形成市场。

4.虚拟性设计

虚拟化贯穿非物质设计的整个过程，物向非物的转变借助一定的媒介（电脑是重要的媒介），使设计从生产、销售到使用、服务都具有虚拟化的特点。比如，在一座楼房还没盖起来的时候，家庭主妇就可以凭借虚拟现实技术"走"进新厨房体验一下使用的感觉，从而确定什么样的设计更好。一个新的产品，大到飞机、汽车，小到一件衣服、玩具，不用看到生产样品，就可以通过这种技术获得先期"使用"效果。

无纸化设计是虚拟性设计的一种体现，以往物质社会中的交流媒介大多依赖纸张。在非物质社会中，信息传递的物质影子（如信封、信纸）已经较少见，人们更多的是看到信息传递的功能表现。在网络上通用的各种网络符号也不再是印刷在纸张上的，这种非物质化符号跨越了文化和地域的差异，成为最快捷的交流通道。电子邮件设计虚拟了以往的信封、信纸，还有各种网络符号的设计、DIY的方式扩容了其超级功能。此外，各种通信工具的普及、视频通话的实现使得人与人之间、人与物之间的距离变得既遥远又接近。

三、信息设计

信息设计是设计学科中最新出现的一个专业领域，包括平面设计在内的许多设计领域都面临着信息设计的课题。在20世纪70年代，英国伦敦的平面设计师特格拉姆第一次使用了"信息设计"这一术语。从那时起，信息设计就真正地从平面设计中脱离出来。信息设计的主旨是"进行有效能的信息传递"，与提倡"精美的艺术表现"的平面设计确立了不同的发展方向。

信息设计是功能性很强的设计，既有艺术性，又具实用性。当下社会中充斥着各种信息，有效信息却远远不够，人们在日常生活中，很多信息在传递过程中被扭曲，信息设计就是用来解决这些问题的一种方法。信息设计是人们对信息进行处理的技巧和实践，通过信息设计可以提高人们应用信息的效能。它可以帮助人们更好地理解复杂的世界，帮助人们解决问题，减少使用中的困难，增加使用乐趣。

信息设计与人们的生活息息相关，例如机场或地铁中的导视标示、公园或商场内的导视图、电子显示屏、界面中的互动消息等都属于信息设计。在这些情况下，信息设计针对的对象人群非常广泛，即所有人；而在技术交流领域，信息设计针对特定的目标用户，即能够顺利阅读此类信息的商业用户人群，或是仅为熟悉相关内容的本公司员工。例如为某些公司设计的业绩报告。信息设计指导我们针对不同的受众理性地安排信息，对生活中已有的信息进行加工改良，提高各种信息的指示效率，以达到更明确、有效、美观的使用目的。

信息设计在大部分实践当中是为了加强对象用户对产品的信任度。只有当用户完全理解并相信这些说明性信息后，才能放心使用产品。因此，信息设计师必须想方设法将这些信息通过一种有效的途径传递给目标用户。例如，产品说明书作为产品的附带内容，所占空间和印刷材料有限，采用简单明确的设计方式，既说明问题又不会过于抢眼，使用户看后即懂（图6-20）。

图6-20 产品说明书

目前，越来越多的国家和企业都意识到信息设计的重要性，并且也催生出了提供信息设计服务的专业公司，各高校也都开始重视这一新兴专业的建设。信息设计理念所提倡的原则如下：①限制原则：要根据受众的需要来控制内容和元素，不能把一切信息都放进去。不能造成信息太多或无用信息太多、有效信息太少的状况，而是需要对信息进行控制。②层级原则：整理信息在设计的过程中会越来越重要，要善于组织视觉元素，从最重要到最不重要依次排列信息，这样有助于设计师建立清晰的逻辑性。③相似原则：在信息设计中强调出相似性与差异性是非常重要的。要理解元素间的大小层级和相互关系，以强调它们之间的关系和联系。④对比原则：低对比或无对比会使设计信息模糊不清，影响信息的传达。

信息时代，或非物质社会的到来，为现代设计带来了巨大的挑战，也带来了更加广阔的表现空间，出现了许多新的设计手法和设计形式，同时也出现了新的设计理念。其本质就在于在科技、社会与艺术思维的结合中找到相互交融的支点，用既能与时代特征体验相结合，同时又具备传统文脉传承的表达方式来传递设计师和产品的对于时代的体验和思考，使得设计更加个性化、人性化和艺术化。

小结

当人们在描述未来远景的时候，创造随之产生，设计的力量也便显示出来，许多天才的设想甚至是梦想便成为设计的原动力。设计总是不断创造着新的事物，不断地实现那些天才的设想甚至是梦想。设计之所以不是一项简单的技术，是因为它是实现梦想的一种方式。即使某些梦想不易被"物"化，对设计的未来也足以起到一种牵引的作用。

科幻大师阿瑟·克拉克爵士说："任何足够先进的技术，初看都与魔法无异。"的确如此，我们今天想象不到的技术和产品，正在某处的实验室里缓缓成型，酝酿着一次闪亮登场。设计，不仅立足于当下，还要站在未来的角度，以广阔的视野和大胆的设想来彰显设计的魅力。

我们用车床和机械延伸了手，用汽车和飞机延伸了脚，用望远镜和显微镜延伸了眼睛，用电报和电话延伸了耳朵，今天，用互联网将十亿人的大脑连接在了一起……有人预言，在不久的未来，我们会成为和机器合体的生物。这是可能的未来，从我们现在对待手机的方式就可以看出一些端倪。我们信任手机如同伙伴，大多数人甚至睡觉时也手机不离身。我们用手机来充当自己的耳朵，用手机安排日程，用手机代替记忆，当手机丢失时会伤心难过。在人类历史上，这是第一次人们与非生物建立起这样的信任关系——近乎共生的信任关系。在未来，人们会设计更多的智能产品，让机器和自己成为朋友，让厨师们如同做化学实验般精确地烹制食物，让人们用指纹或者眼睛来打开家门，人们还可以戴上3D眼镜触摸虚拟的如同真实的世界。

这些设计将会让生活变得容易，同时，生活也变得不再只是自己的事。GPS会告诉其他人我们去过哪里，谷歌知道每一个人曾经查询过哪些网页，Facebook知道每一个人的社交网络，Twitter让我们与世界分享所有的鸡毛蒜皮。我们所认为的"私"生活，已经展现在整个世界面前。我们不得不面对这种情景：一切被记录，一切都可以被查阅，每个人都会成为庞大数据库中一小条不起眼的数据。一切都被机器掌握，而我们对此毫无办法。在国际工业设计协会联合会主题为"工业设计——人类发展的要素"的第十一届年会上，年会主席彼得罗拉米兹瓦茨贵兹指出："设计作为人类发展的重要因素，既可能成为人类自我毁灭的绝路，也可能成为人类到达一个更加美好的世界的捷径。"任何技术都是一柄双刃剑，在今天尤为如此。在这个智能机器能够为人做更多更快更好的时代，在智能技术带来的甜美果实和不可避免的副作用之间，我们只能谨慎小心地选择，以找到一个脆弱而危险的平衡。

设计的未来在一定意义上又是人类的未来。当代人类的发展已经进入了可持续发展阶段，设计也应当是可持续发展中的一环，是人类实现可持续发展的工具和手段，亦是未来发展远景中的一部分。因此，重新认识"自身的职能和社会的立场"对现在的设计师来说十分必要，我们只要清醒地认识到一个设计师所应该承担的这些社会责任和应具备的职业道德、审美能力、艺术修养、文化素养，并为此做出切实的努力，未来设计定能焕发出崭新的光彩。

课堂实训

针对一项信息，利用可以搜集到的资料，重新设计成更为合理的示意图表。

本章习题

1.分析非物质设计的特征。
2.谈谈你对设计未来性的理解。
3.举例说明你对人性化设计的理解。

参 考 文 献

[1] 尹定邦.设计学概论.长沙：湖南科学技术出版社，2009.

[2] 尹定邦，邵宏.设计学概论（全新版）.长沙：湖南科学技术出版社，2016.

[3] 王受之.世界现代设计史.北京：中国青年出版社，2002.

[4] 李江.设计概论.北京：中国轻工业出版社，2016.

[5] 杭间.设计道——中国设计的基本问题.重庆：重庆大学出版社，2009.

[6] 张夫也.外国现代设计史.北京：高等教育出版社，2009.

[7] 张孟常.设计概论新编.上海：上海人民美术出版社，2015.

[8] （美）斯蒂芬·贝利，菲利普·加纳.20世纪风格和设计.罗筠筠译.成都：四川人民出版社，2000.

限于篇幅，本书所参考有关论著未在此一一列出，谨向所有专家、学者致以谢意！